世界名畫家全集　何政廣主編

阿瑪塔德瑪 Alma-Tadema

何政廣◉主編、吳礽喻◉撰文

藝術家出版社

世界名畫家全集

維多利亞時期代表畫家

阿瑪塔德瑪
Alma-Tadema

何政廣◉主編
吳祀喻◉撰文

藝術家出版社

目 錄

前 言

英國維多利亞時期代表畫家阿瑪塔德瑪（Lawrence Alma-Tadema 1836-1912）在畫法上的卓越才華，加上經常以充滿溫馨之情的羅馬式與龐貝古城式的居家場景為背景而流露傷感的情調，畫面上維多利亞時代的女模特兒散發著慵懶的氣質，這些都是他成功的幾個要素。他的藝術是為了娛樂的目的而創造的，因此受到維多利亞時代商人們熱切的收藏。即使阿瑪塔德瑪的作品並不含道德上的諭示作用，至少他是以近乎考古學要求的精準性描繪，這還讓他在1906年獲得了R.I.B.A.金牌獎，褒揚他對建築的貢獻。

英國諷刺幽默雜誌《Punch》曾對阿瑪塔德瑪如此評論：「一個將大理石畫得出神入化的專家」。在阿瑪塔德瑪筆下，大理石的耀眼光澤、如珍珠般的半透明質感，逼真到可以輕易欺騙我們的眼睛，即使從他的作品截取一小部分來看也是如此。不論是輕薄的布織品、動物皮毛、金屬或是細密的花朵，他都以卓越精湛的技法繪出它們的質感，這是阿瑪塔德瑪因此出名並受到藏家歡迎的原因。

阿瑪塔德瑪小時候即展現他的藝術天分，據說母親在他的腳指上綁了線，早上以拉線的方式叫他起床，為了讓他在上學前能有時間畫畫。儘管他小時候就對藝術很有興趣，大家還是希望阿瑪塔德瑪往律師的職涯發展。不過顯然，攻讀法律學問並不適合他，他且因為這樣還大病一場。1852年阿瑪塔德瑪得以進入安特衛普藝術學院就讀，而這裡的老師們培養了他對於歷史類場景繪畫的偏愛。

對繪製對象做忠實的描繪——即使是那些最枝微末節的小細節，以及這些家居的場景，是一種承襲自北方繪畫的傳統。現在雖然我們將阿瑪塔德瑪的風格歸做是英國19世紀末維多利亞時代的高級藝術，他其實是個荷蘭人，1836年1月8日出生於荷蘭北部的一個小鎮。1838年舉家遷至該省的首都。兩年後他的父親過世，留下他的母親過著貧苦的生活。

他一開始受教於瓦波斯男爵（Baron Gustave Wappers）門下，他是安特衛普浪漫主義派的領導人。之後他受教於德基瑟（De Keyser），德基瑟鼓勵他作歷史場景性的繪畫。阿瑪塔德瑪也花了相當多的時間做考古學方面的研究。1860年他成為雷斯男爵（Baron Hendryk Leys）的學生，他是著名的歷史畫畫家，當時他正替安特衛普市政廳繪製一系列的濕壁畫，描繪這個城鎮的歷史。雷斯男爵認為逼真的寫實技巧是很重要的，而這一點無疑地也成為阿瑪塔德瑪所信奉的繪畫準則。

阿瑪塔德瑪透過維多利亞時代最具影響力的畫商岡柏特，找到了屬於他的市場。岡柏特相當欣賞阿瑪塔德瑪的作品，也從這些喚起人們心中對古典時代生活的響往的題材中看到了市場。以阿瑪塔德瑪精明的個性，加上岡柏特的商業手法，讓他走向國際級的名聲與地位。

阿瑪塔德瑪早期的作品以墨洛溫王朝歷史為創作主題，從這個時期的畫作就可看出他對細節的重視。1862年他去了一趟倫敦，花了不少時間研究大英博物館中的帕德嫩神殿大理石浮雕與埃及古物。他下一個階段的繪畫主要是以埃及式主題做為主要創作對象。

阿瑪塔德瑪繪畫生涯的轉捩點出現在1863年，那一年他與第一任妻子寶林到義大利蜜月旅行。旅程中的龐貝古城對他的繪畫產生深遠的影響。他親眼目睹了古代建築的遺跡，還有許多挖掘出來的民生用品遺物。自1865年開始，他致力重現龐貝古城羅馬時代的生活場景，且以考古學般的精準度重建當時整體的生活氛圍，此外他也精準地捕捉到地中海地區陽光所帶來的色調。

自1870年代到他過世的1912年之間，主要以古典場景做為主要的創作主題。畫面中浮現的銀色光輝效果來自於在白底上慢慢加入深色色調，類似拉斐爾前派的方式。畫面因陽光照耀產生閃亮效果，像是〈銀色的最愛〉，完全是用繪畫顏料營造出來的結果。

阿瑪塔德瑪是維多利亞以及愛德華時代最成功也最有錢的畫家之一，1899年獲騎士的爵位，1905年獲功績勳章。晚年他赴德國安養病情，最後病逝該地，享年七十六歲。他與泰納（Turner）、密萊（Millais）等藝術大師，共同安眠於聖保羅大教堂的地下室。

阿瑪塔德瑪認為繪畫的目的就是帶給觀者歡欣愉悅的娛樂感受，他所想要表達的一切都在畫面上。阿瑪塔德瑪的藝術成就，曾因維多利亞王朝的衰落而被人遺忘。直到1960年代世人重新探索維多利亞時期藝術歷史而獲得新的評價與重視。

二〇一一年四月寫於藝術家雜誌社

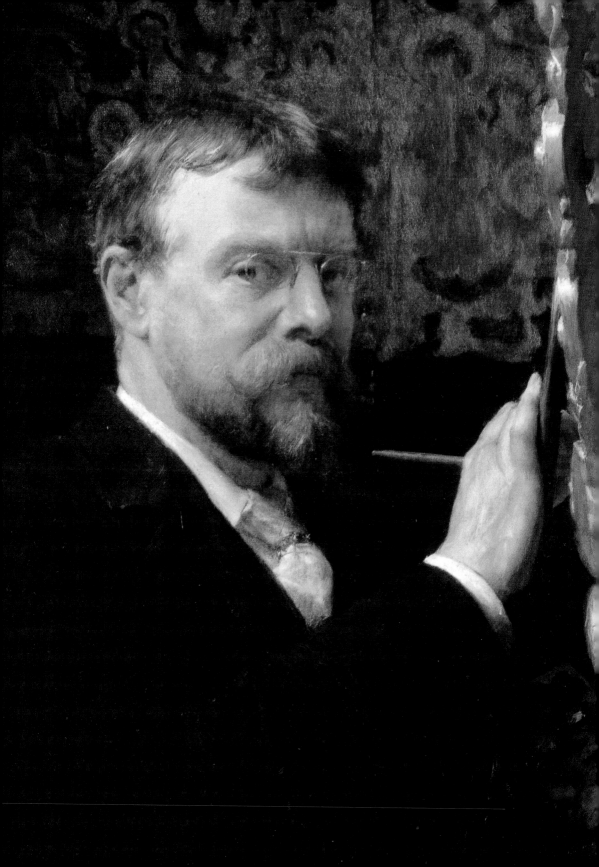

維多利亞時期代表畫家——
阿瑪塔德瑪的生平

「熟知他的人可以聽到他說：我英勇的朋友啊，除了你眼前這位貪玩的爵士之外，沒有人能畫出如此令人陶醉的古希臘及羅馬。
所以在這兒讓每一個市民，無論是持畫筆的或寫字的，飲下如須德海一樣多的杯中之物，敬皇家藝術學院院士阿瑪－塔德瑪。」

——阿瑪塔德瑪受封爵士的宴會表演曲目

（譯註：須德海位於荷蘭北方，是阿瑪塔德瑪的祖國）

　　1899年，勞倫斯·阿瑪塔德瑪（Sir Lawrence Alma-Tadema）被英國維多利亞女皇封為爵士，當時正巧是女皇的八十歲生日。這兩個慶典的安排是個巧合，卻也獨具巧思，因為阿瑪塔德瑪在維多利亞女皇登基前一年出生，與興盛的維多利亞時代一同成長、一同衰老。沒有其他同儕畫家能比他更直覺地捕捉維多利亞時代的精神，而阿瑪塔德瑪也是位聰明的生意人，創作了那個時代中最熱門、最常被複製，而且最昂貴的畫作，也得到了前所未有的成功。

　　但是，當輝煌的世紀結束，維多利亞女皇的領導也逐漸被質疑，阿瑪塔德瑪隨之成了一個過氣的畫家。在往後的二十年，幾乎沒有人願意買他的畫作，而希望轉手畫作的收藏家也會發現，當初價值一萬英鎊的作品在第一次世界大戰期間僅剩二十英鎊的價值。

阿瑪塔德瑪　**自畫像**
1896　油彩畫布
65.7×52.8cm
翡冷翠烏菲茲美術館藏
（第七頁圖）

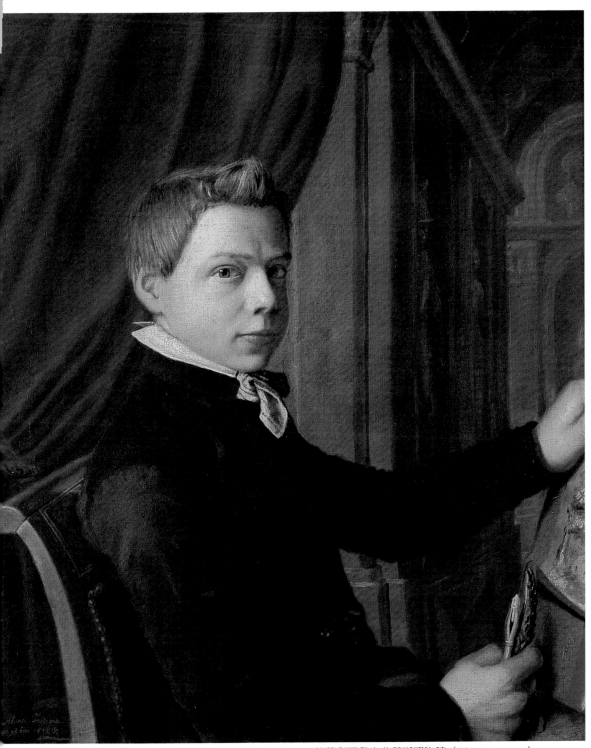

阿瑪塔德瑪　**自畫像**　1852　油彩畫布　55.9×48.3cm　荷蘭利瓦登市弗萊斯博物館（Fries Museum）
此為阿瑪塔德瑪年輕時的自畫像

隨著人們對他的作品興趣下降，他的名聲也逐漸下滑：他的爵士銜位、身為皇家藝術學院院士的榮耀、和社會名流如威爾斯王子及邱吉爾等人的友誼也被忽略。甚至在他死後不到四十年，提及他的作家不得不解釋道：「雖然阿瑪塔德瑪是個奇怪的名字，但它並不是個女子名。」

所幸自1960年代起，人們重新探索維多利亞時期的藝術成就時，阿瑪塔德瑪的作品獲得重視。在1973年他的作品〈發現摩西〉以3萬英鎊的價格於拍賣會上售出，引來藝術界的一陣譁然。隨後他的作品價格穩定地成長，最好的作品價格以百萬英鎊售出已是司空見慣，2010年11月〈發現摩西〉重新出現在紐約蘇富比的拍賣會上，它的成交價最後超過了2千萬英鎊。

阿瑪塔德瑪並不是那種奮鬥了一生，但仍未賣出一幅作品的貧窮畫家，他沒有抗拒藝術學院的體制，相反地，他是被學院派推崇的典範。他的一生平順，並沒有什麼緋聞，就我們所知，他有過兩次美滿的婚姻，並且沒有和自己的模特兒亂來。但沒有什麼比這樣缺少戲劇性、無憂無慮、成功，並且國際知名的畫家生涯更能貼切地敘述維多利亞時代的生活、品味及價值觀。最能代表維多利亞時代富裕、繁榮的生活情境與想像的，當屬阿瑪塔德瑪畫作中的詮釋。

早期養成對繪畫、歷史及考古的興趣

阿瑪塔德瑪是荷蘭人，名字原是「勞倫斯·阿瑪·塔德瑪」（Lourens Alma Tadema），「阿瑪」是中間名，為了讓自己的名字按子母排序時取得優先順序，後來他將中間名與姓氏並列，並把發音英國化，成為勞倫斯·阿瑪塔德瑪。

他在1836年1月8日出生於荷蘭北方一個僅有數千人口的德龍賴普（Dronryp）小鎮，父親皮耶特·塔德瑪（Pieter Tadema）是一位公證人，他是父親與第二任妻子欣克·包爾（Hinke Brouwer）生下的孩子，在他出生之後隔兩年一家人搬至鄰近的利瓦登市區居住。1840年，他的父親於利瓦登逝世。

阿瑪塔德瑪
發現摩西 1904
油彩畫布
137.7×213.4cm
私人收藏
（右頁圖）

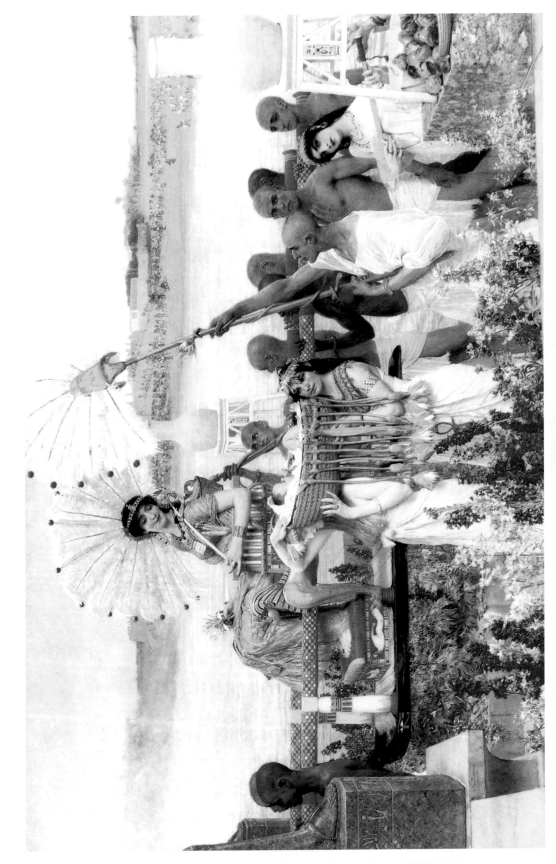

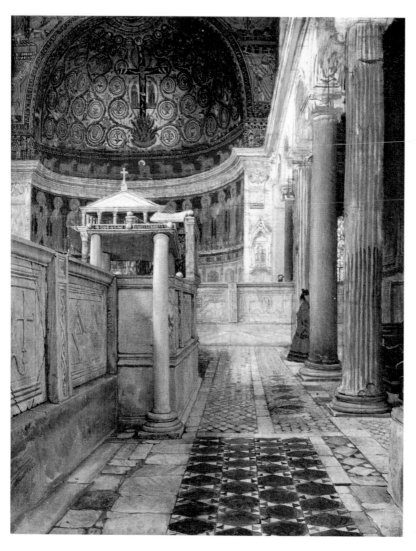

阿瑪塔德瑪　**羅馬聖克羅門特教堂內部**　1863　油彩畫布　63.5×51cm　荷蘭利瓦登市弗萊斯博物館

阿瑪塔德瑪　**離開教堂──十五世紀**　1864　油彩畫布　57.1×39.4cm　私人收藏（右頁圖）

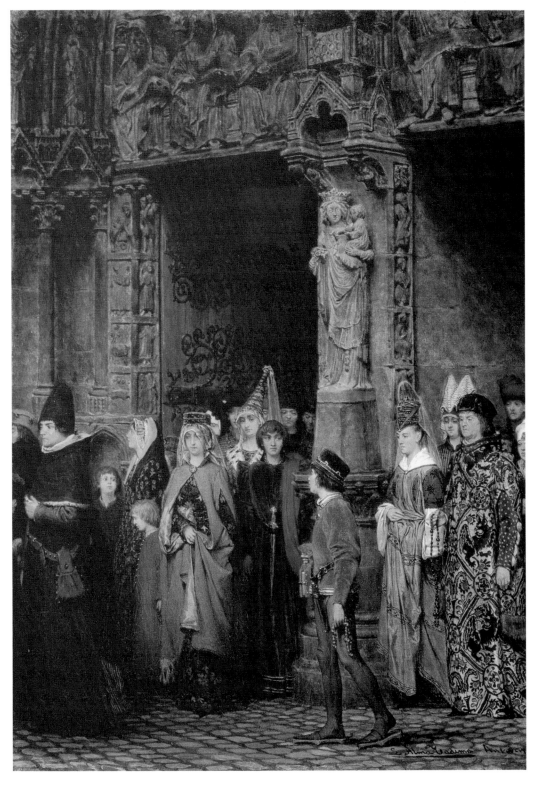

阿瑪塔德瑪從小嶄露藝術才華，並培養了他務實的個性，他在自己的畫冊中以羅馬數字編號每一幅畫作，並一生持續維持這個習慣，「Op」意為「著作」（Opus），特別是用在音樂曲目的編製，他臨終前的最後一幅畫標號為「Op. CCCCVIII」，在此代表了「著作、四百零八」號。

家人原本希望阿瑪塔德瑪成為一位律師，但他在十五歲時得了肺炎，醫生判定他沒剩多少時間可活。健康惡化導致阿瑪塔德瑪精神崩潰，因此家人放任他做自己想做的事，所以他每日繪畫寫生，健康狀況卻也逐漸好轉，康復後他決定成為一位畫家。

家人發現他的藝術長才後，1852年將他送到比利時安特衛普（Antwerp）藝術學院就讀，他接受了瓦波斯（Gustav Wappers）及德基瑟（Nicaise de Keyser）的教導，兩位導師皆為浪漫主義的倡導者，德基瑟常鼓勵學生創作具民族性的作品。

阿瑪塔德瑪後來成為歷史畫家雷斯（Hendryk Leys）的助手，並寄宿在考古學家德泰伊（Louis Jan de Taeye）的家中，同一個屋簷下還有海牙畫派的著名畫家，賈可與威廉・馬里斯兄弟（Jacob and Willem Maris）。

在雷斯與德泰伊的潛移默化之下，阿瑪塔德瑪發展出對歷史及考古學的興趣，他最早以古埃及為背景的作品為1859年的〈悲傷的父親〉，好友古埃及學者喬治・埃伯斯（George Ebers）對這幅畫也很有幫助，埃伯斯不只幫助阿瑪塔德瑪建立對於古埃及的知識基礎，後來也成為阿瑪塔德瑪的傳記作者。

圖見16頁

阿瑪塔德瑪的早期作品以公元六至八世紀歐洲內陸的統治者「墨洛溫王朝」（the Merovingians）為主題，一直到1862年首次來倫敦參觀世界博覽會之後，因為對於大英博物館展出的希臘帕德嫩神殿大理石雕、埃及古物印象深刻，記下許多素描，也將注意力轉往古希臘、羅馬或埃及的主題。

圖見19頁

1863年，他與第一任妻子寶林（Marie Pauline Gressin）結婚，她是一名法國籍的女記者，並前往義大利渡蜜月。他原先打算藉此機會研究羅馬大教堂的裝飾與建築，但未料到古羅馬遺跡、大理石神殿以及新挖掘出的龐貝古城對他的吸引力更大，讓他馬上將古羅

阿瑪塔德瑪
浮士德與瑪格利特
1857　水彩畫紙
45.2×50.1cm
英國John Constable
收藏（右頁上圖）

阿瑪塔德瑪
法軍橫渡俄貝爾齊納河：1812
約1859-69　油彩畫布
39×73cm
阿姆斯特丹歷史博物館
藏（右頁下圖）

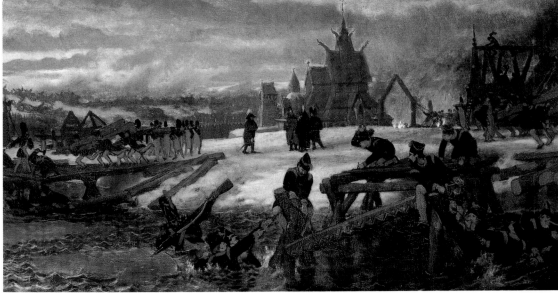

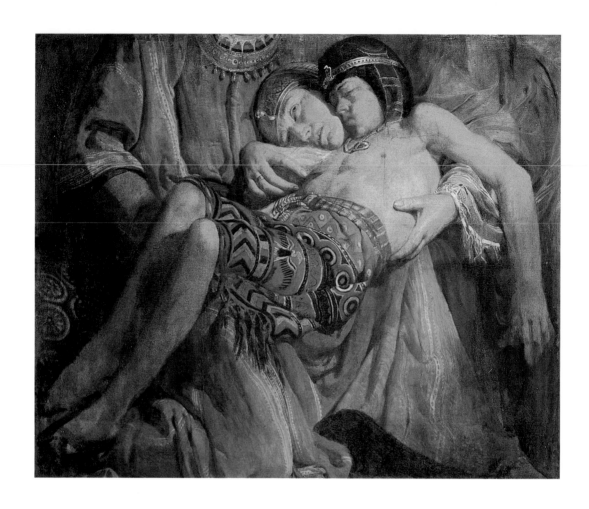

馬的主題加入了創作之中。

　　不到幾年之內，這些被藝評稱讚「將古羅馬時期描繪得栩栩如生」的畫作受到矚目，他和妻子也搬到巴黎，讓他有機會認識常往返英國與歐洲的藝術經理人岡柏特（Ernest Gambart），他們立下了長期合約，阿瑪塔德瑪也將工作室遷移至比利時布魯塞爾。

在英國成功擠身名流之列

　　1860年代發生了兩起悲劇，他唯一的兒子因為天花於1865年夭折，然後他的妻子也在1869年身亡，獨留下他一人扶養兩個女兒，

阿瑪塔德瑪
悲傷的父親　1859
油彩畫布
68.6×86.4cm
南非約翰尼斯堡藝廊收藏

阿瑪塔德瑪
在門前的埃及人
1865　油彩畫布
28×42cm
（右頁圖）

（下文接22頁）

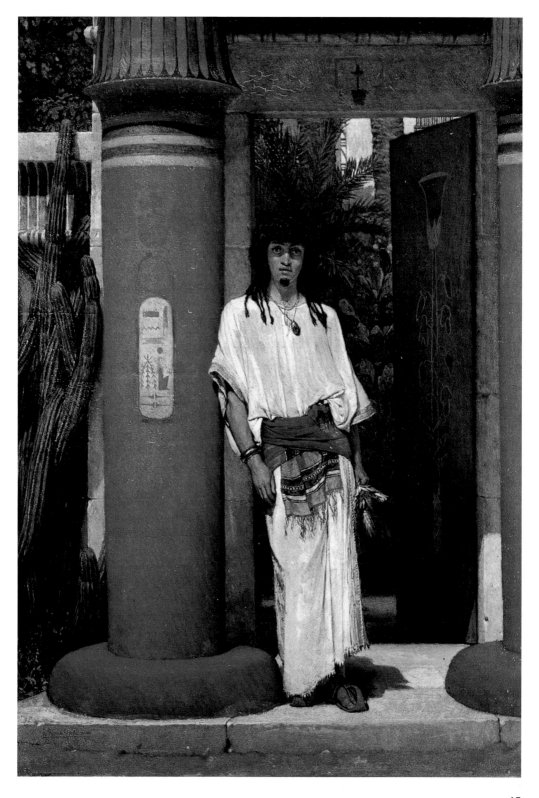

〈克洛維之子的幼年教育〉

「墨洛溫王朝」的名字源自於克洛維的祖父——墨洛溫（Merovech），最初他們領土囊括了現今的法國北方及荷蘭。在克洛維的統治之下（公元481至511年）他們戰勝了高盧，領土擴張至法國南方。

〈克洛維之子的幼年教育〉描繪了克洛維的妻子正在訓練兒子們擲斧，因為她內心盤算著，希望兒子未來能推翻異邦「勃艮第」（Burgundian）的國王，替她死去的父母報仇。因此這幅看似天真無邪的畫作，背後其實隱含著復仇的殺機。

但根據史學家格列高利（Gregory of Tours）的著作《法蘭克的歷史》，克洛維皇后請求三個兒子與鄰國宣戰時，他們都已長大成人了，二兒子甚至在戰役中失去性命。因此〈克洛維之子的幼年教育〉並不是完全依照歷史傳記所描繪，而是阿瑪塔德瑪運用想像力將時間推移至早期，畫作的內容因此是一種假設。

阿瑪塔德瑪常運用類似的推理手法重塑歷史，例如另一幅以「墨洛溫王朝」為主題的畫作〈克洛維之妻在孫子的墳前〉（所在地未詳）其中的描繪的事件從未出現在《法蘭克的歷史》或其他歷史典籍之中。阿瑪塔德瑪針對這樣的質疑曾回答：「當一位皇后在失去了希望和一名她寄予厚望的親人時，必然會到他的墳前哀悼的。這合乎常理，因此也是歷史的一部分。」

阿瑪塔德瑪十分講究服飾、佈景的精確度，這幅畫的三個版本中可見他不斷地修改人物的衣著及建築的樣貌。在第一幅的油畫中，人物處在華麗的宮殿中，以對角線切割排列的大理石地板連接前景與背景，柱子採用高盧羅馬的款式。但在後來創作送給導師德泰伊的炭筆素描中，他已經捨去大理石地板，以黃土及雜草做為地面。

因為皇后是虔誠的基督徒，為了更貼近歷史的原貌，他在另一幅1968年所畫的水彩中，將背景設置在修道院中：在克洛維國王去世後，她便離開了皇宮，開始了在教會中服侍上帝的生活，因此極有可能安排兒子在鄰近的修道院接受訓練。因此阿瑪塔德馬以簡

單的灰牆取代原本華麗的佈景，牆上原本的十字架，以及十字架上象徵「墨洛溫王朝」的延伸線條，在晚期畫作中則以三個基督的符號取代，原本擁擠的士兵、仕女則全數去除，只留下教士、神父，以及倚靠在水井旁的武術老師而已。

　　〈克洛維之子的幼年教育〉是阿瑪塔德瑪重要的早期作品，在1891年展覽中受到高度讚賞，並且馬上被比利時的國王利澳波德二世收藏，懸掛在皇宮內顯著的位置。雖然這幅畫獲得絕大的成功，但是歷史畫家雷斯仍然批評：「畫作比我預期的還要好，但這幅畫中的大理石看起來像起司！」阿瑪塔德瑪十分認真地看待這個批評，促使他著手研究大理石的畫法，讓他最終成為歷史上最成功的「大理石畫家」。

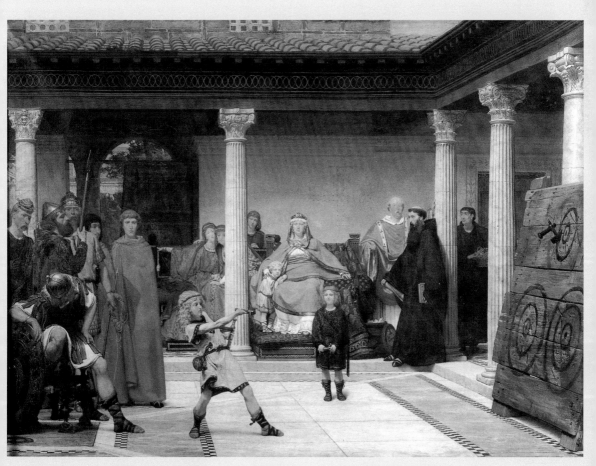

阿瑪塔德瑪　**克洛維之子的幼年教育**　1861　油彩畫布　127×176.8cm　私人收藏

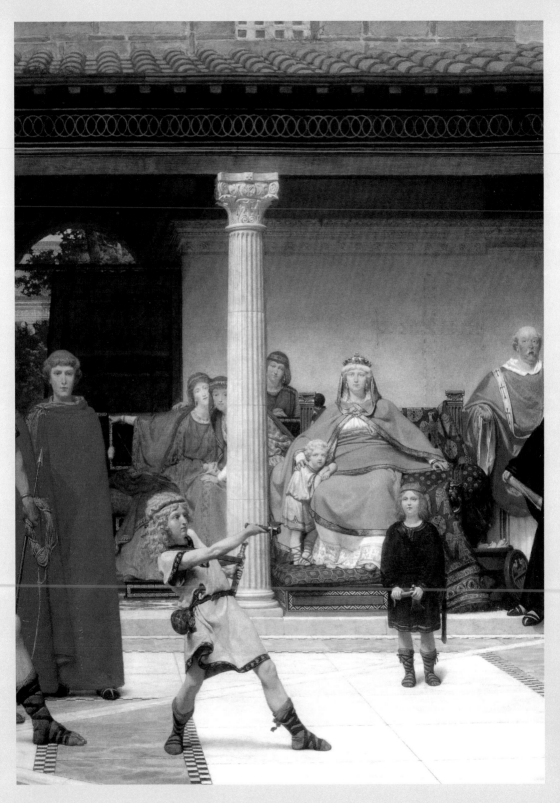

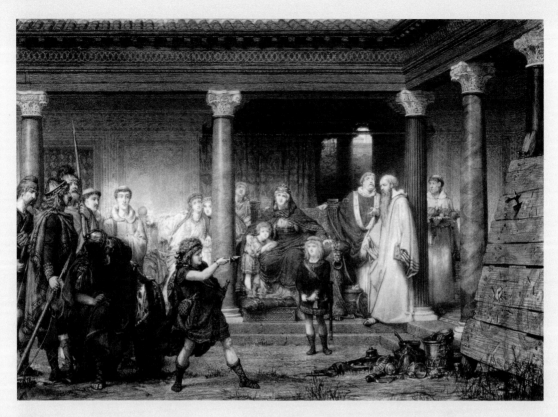

阿瑪塔德瑪　**克洛維之子的幼年教育**　1861　炭筆畫紙　62.9×90.2cm　私人收藏

阿瑪塔德瑪
克洛維之子的幼年教育
1968　水彩畫紙
所在地末詳

阿瑪塔德瑪
克洛維之子的幼年教育
（局部） 1861
油彩畫布（左頁圖）

〈戰舞〉

藝評家羅斯金認為，古希臘戰役應呈現個人獨立性及英雄的豪氣，因此批評阿瑪塔德瑪在〈戰舞〉中採用無名戰士做為主角。但這幅畫似乎意在凸顯古希臘時代男性之間的情誼，後排的觀眾清一色為男性，右方身著花邊白袍的年輕男子與旁座的白髮哲學家有親密互動。這幅畫似乎也影射了古希臘戰士之間高度的凝聚力，據荷馬《伊里亞德》所描述，阿基里得與同袍彼此之間深刻的情誼，也正是軍隊在沙場上無所畏懼的原因之一。

阿瑪塔德瑪　**戰舞**
1869　油彩木板
40.6×81.3cm
英國倫敦美術公會藏

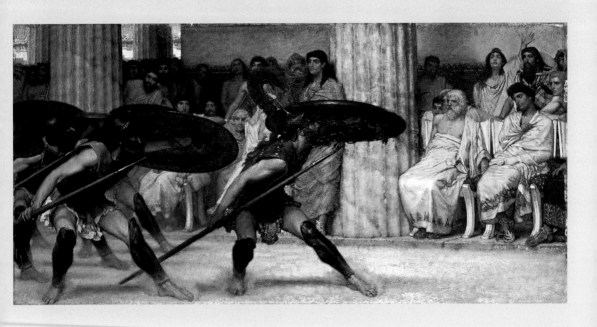

安娜與蘿倫絲。所幸他賣畫收入漸趨穩定，1860年代末作品已在倫敦展出，並且吸引了一批忠實的愛好者。

　　他的兩幅作品〈羅馬藝術愛好者〉與〈戰舞〉，1869年在皇家藝術學院展出，雖然後者被藝評家羅斯金（John Ruskin）諷為「就像是為了找一隻死老鼠，在顯微鏡下看被解體的黑甲蟲」，但這樣的反對之聲只占了少數。

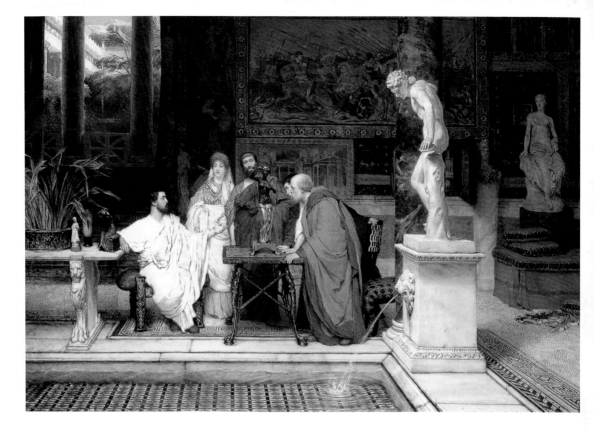

阿瑪塔德瑪
羅馬藝術愛好者
1868　油彩木板
53.3×80cm
耶魯大學美術館藏

　　阿瑪塔德瑪的作品在英國受到熱烈歡迎，且在普法戰爭的影響下，讓他決定在1870年移居倫敦（做了相同的決定的其他藝術家還有莫內與畢沙羅）。同年他與十七歲的英國學生蘿拉・艾普（Laura Epps）結婚，她是一名醫師的女兒，出生於生產可可亞致富的名門望族。

　　阿瑪塔德瑪正式成為英國國民，當時在1873年的雜誌上有一幅漫畫寫著：「你的畫技是卓越的；我們英國很榮幸有它的伴隨，而我們也知道它的價值非凡。有幸目睹你的宣誓：我，阿瑪塔德瑪，將成為一名英國國民；如果不，我則是個不折不扣的荷蘭人！」

　　自從他來到倫敦之後，便將自己的名字發音英國化，將中間名「阿瑪」與姓「塔德瑪」並置，讓他能在依字母順序排列的畫冊中提前出現，他不曾在兩個名字中間加上連結號，成為「Alma-Tadama」，但同儕都這麼稱呼他，而這個用法也成為慣例。

　　結婚不久之後，阿瑪塔德瑪夫婦從倫敦北部肯頓城（Camdon

阿瑪塔德瑪　**家庭肖像**　1896
倫敦皇家藝術學院藏

妻子蘿拉‧艾普的畫（右頁圖）
窗邊的女孩　油彩畫布　1872

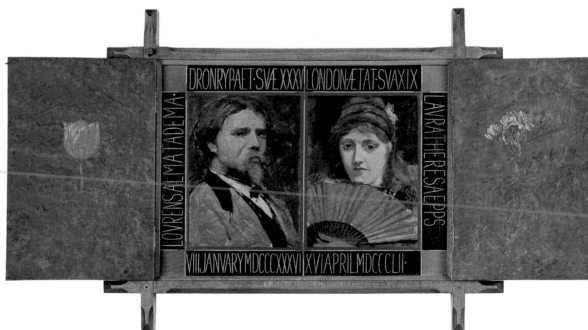

阿瑪塔德瑪　**勞倫斯‧阿瑪塔德瑪與蘿拉‧艾普自畫像**　1871　油彩木板　27.5×37.5cm
荷蘭利瓦登市弗萊斯博物館藏

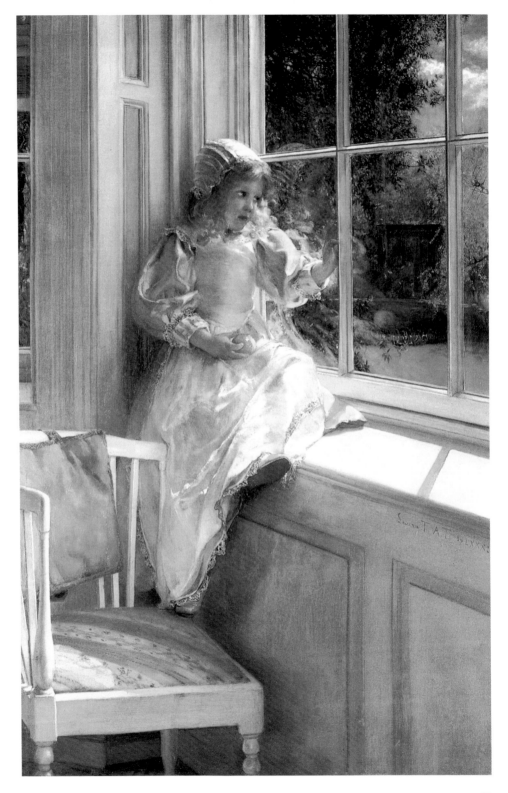

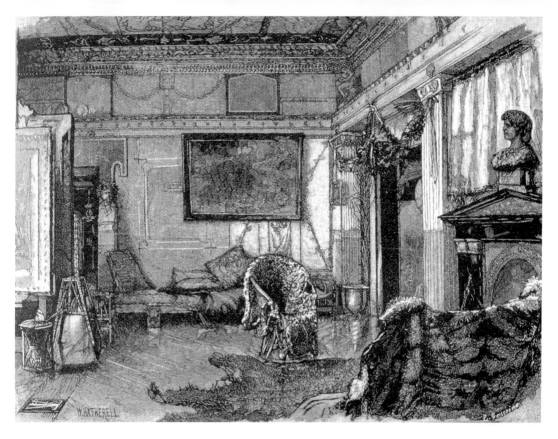

阿瑪塔德瑪在倫敦湯森宅邸的工作室。

Town）的出租公寓搬至權貴雲集的
攝政公園北門，既華麗又時尚的湯森
宅邸也很快地成為了一些畫家固定聚
會的場所。

　　早在1866年，阿瑪塔德瑪前來倫
敦拜訪岡柏特時，他與前妻寶林就逃
過了在友人家發生的瓦斯爆炸案件，

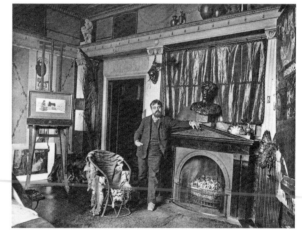

阿瑪塔德瑪在湯森宅
邸的工作室，出版於
1882年《Magazine of
Art》雜誌，倫敦國家肖
像藝廊藏。

但在1874年，另一起奇怪的爆炸案又發生在他自己的住宅旁，在10
月2日的清晨，一艘載著五桶汽油、五噸火藥的蒸汽船經過攝政運
河時意外爆炸，因而導致鄰近的石橋完全倒塌，而方圓一英里內的
房屋無一倖免，上千處玻璃門窗碎裂，爆炸震撼力遠及方圓三十英
里的區域。阿瑪塔德瑪的住家損毀最為嚴重，幸好夫婦兩人當時在

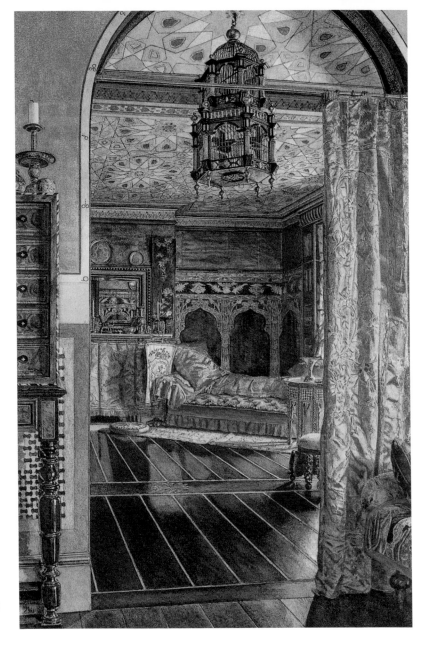

安娜・阿瑪塔德瑪
湯森宅邸的客廳 1885
倫敦皇家藝術學院藏

蘇格蘭，沒有人受傷。在湯森宅邸修復的同時，阿瑪塔德瑪一家人
前往義大利度過冬天。

逐漸地，阿瑪塔德瑪獲得了名聲及財富，1876年，他被提名為皇
家藝術學院的會員，並在1879年成為正式的藝術學院院士；1882年，
國斯凡納藝廊（Grosvenor Gallery）展出了一百八十五幅他的作品。

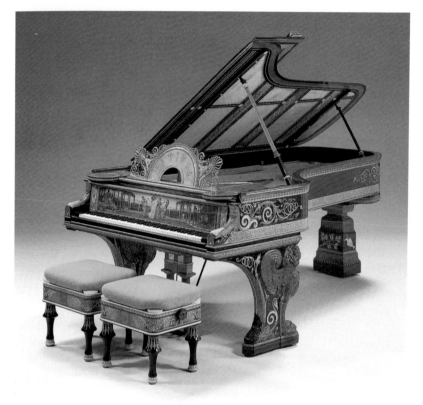

阿瑪塔德瑪打造的鋼
琴。（私人收藏）

成為英國最著名的畫家之後，他有足夠的信心建造一處更華麗
的住所，便在倫敦西區的聖約翰伍德區找到了一幢房屋擴建，阿瑪
塔德瑪將新居設計得像皇宮般，從屋頂上調色盤造形的風向指標，
到以龐貝古城為藍圖、上頭以拉丁字樣寫著「歡迎」（SALVE）
的玄關，以及雕刻成老虎造形的落水管……每個細節無處不精心設
計。

圖見30頁

一進大廳便可看到畫家友人的作品並列陳設，以大理石建造的
畫室，拱形的屋頂漆上銀色拋光的金屬漆，這樣的設計在陽光反射
後，讓新居的格調變得更為明亮清朗，也影響了作品的調子。

阿瑪塔德瑪經常在兩處住家舉辦派對，他也喜歡主題式的變裝
舞會，偶爾會穿得像自己畫中的羅馬皇帝一樣。音樂也是派對必備
的要素，時常光顧的音樂家包括了柴可夫斯基，以及義大利男高音
卡羅素（Enrico Caruso），他們曾坐在華麗裝飾的大鋼琴前表演，

並在鋼琴蓋內的羊皮內襯留下簽名。（可惜的是這架鋼琴於二次大戰中被摧毀，另一台阿瑪塔德瑪設計的鋼琴曾在1980年於紐約拍賣會中以17萬英鎊售出，不僅是當時售價最昂貴的樂器，也是維多利亞時期出產的最奢華的工藝品。）

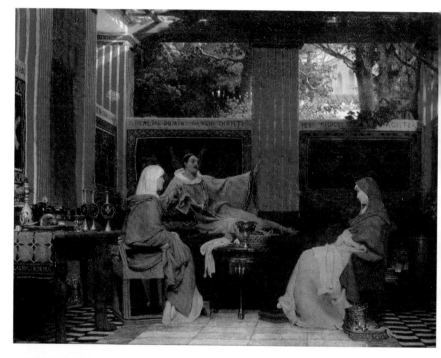

阿瑪塔德瑪
福蒂納圖斯（Venantius Fortunatus）念詩獻給羅德宮達六世（Radegonda VI）：公元555年
1862　油彩畫布
65×83.1cm
荷蘭寶爾德里奇斯博物館藏（Dordrechts Museum）

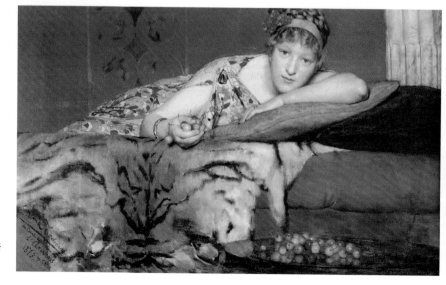

阿瑪塔德瑪　**櫻桃**
1873　油彩畫布
79×129.1cm
比利時安特衛普皇家美術博物館藏

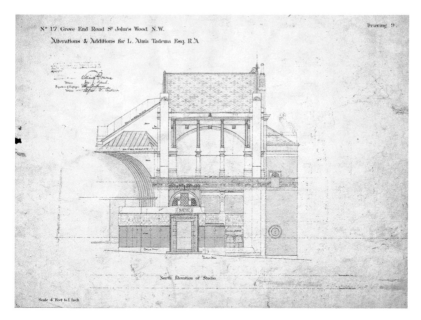

阿瑪塔德在聖約翰伍德
區如「宮殿」般華麗的
宅邸設計圖（北側），
英國建築師學會藏。

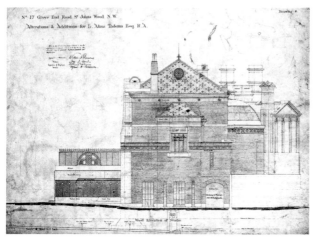

阿瑪塔德瑪1897年攝於在聖約翰伍德區的
住所。

左二圖分別為：
聖約翰伍德宅邸設計圖（西側）。
宅邸設計圖（一樓鳥瞰圖）。

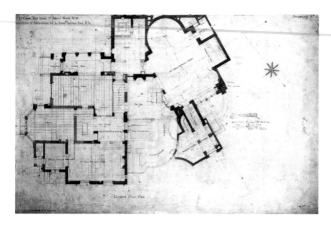

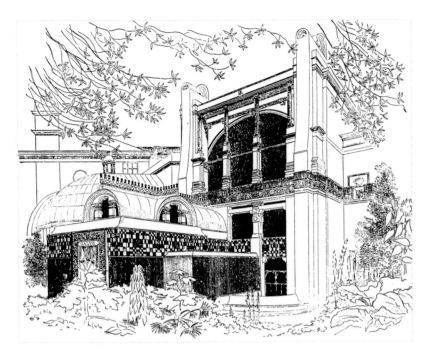

聖約翰伍德宅邸入口處，興建中所描繪的插畫。

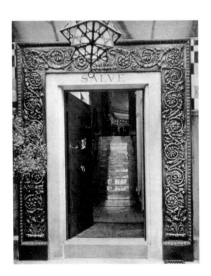

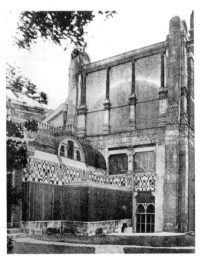

玄關上寫著「SALVE」（歡迎）的字樣。　落成時入口處照片，透過玻璃窗可見畫室的圓頂。

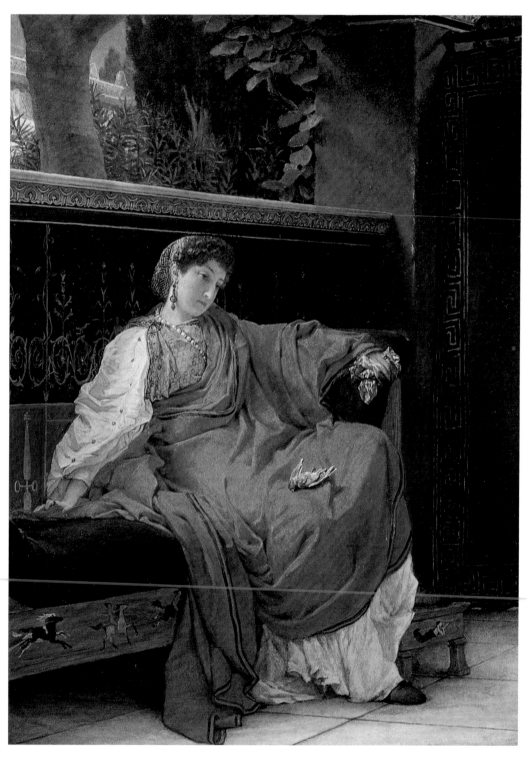

阿瑪塔德瑪　**麗斯比亞**　1866　油彩畫布　63.5×48.2cm

阿瑪塔德瑪　**艾普家族屏風**　1870-1
油彩畫布，六聯作（未完成）　182.9×78.7cm
倫敦維多利亞伯特博物館館藏

〈艾普家族屏風〉

〈艾普家族屏風〉是由阿瑪塔德瑪與第二任妻子羅拉共同繪製，呈現了羅拉的父母親及她的五位哥哥和姐姐。坐在最左邊的是爸爸，羅拉和阿瑪塔德瑪為從右數來第四與第三個。中間預留的空白處原來打算畫上更多的孩童，而右方被金顏料覆蓋的男子，是艾普家族的女婿，因為捲入一場股市交易的金融弊案，所以往畫中被象徵性地剔除，不過仍可依稀看到他的樣貌。

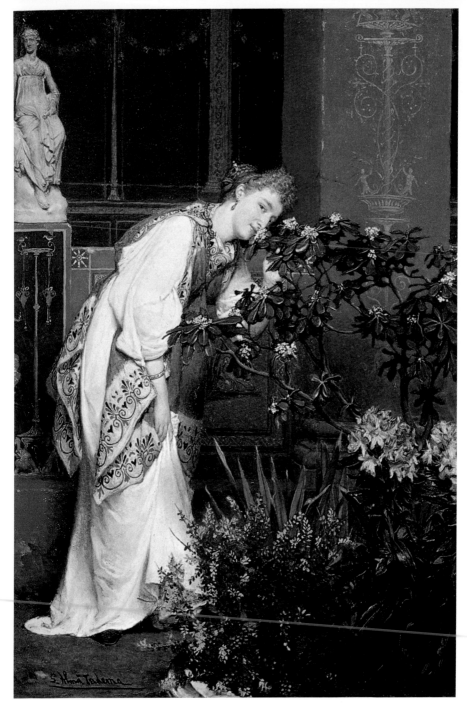

阿瑪塔德瑪　**花園中的年輕女子**　1866　油彩畫布　58.4×41.3cm

阿瑪塔德瑪　**提布拉斯（Tibullus）在德莉亞（Delia）家中**　1866　油彩木板　43.9×66cm
波士頓美術館藏（右頁上圖）

阿瑪塔德瑪　**羅馬戲院的入口**　1866　油彩畫布　70.4×98.4cm　私人收藏（右頁下圖）

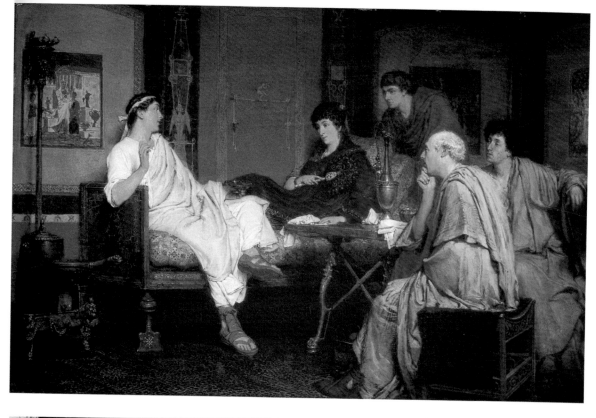

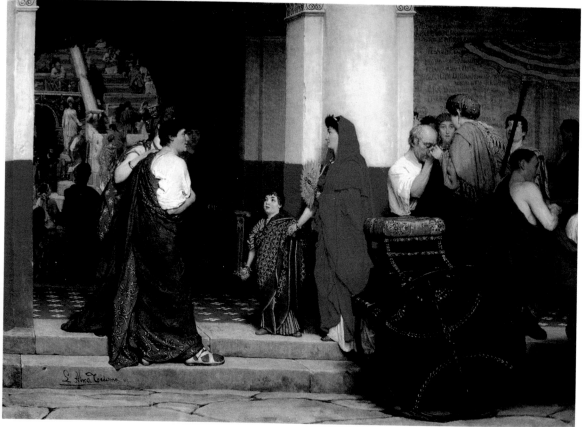

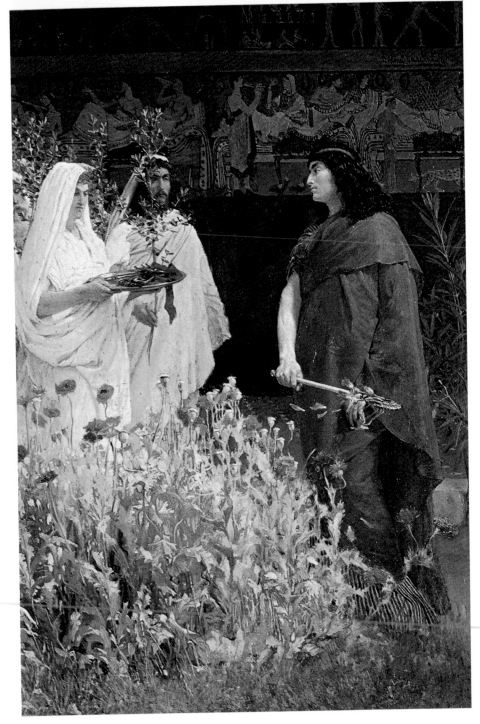

阿瑪塔德瑪　**殘暴的古羅馬君王（Tarquinius Superbus）**　1867　油彩畫布　57×38cm

阿瑪塔德瑪　**高盧羅馬女子**　1865　油彩畫布　80.6×101.6cm　私人收藏（右頁上圖）
阿瑪塔德瑪　**我的畫室**　1867　油彩木板　42.1×54cm　荷蘭格羅寧根博物館藏（右頁下圖）

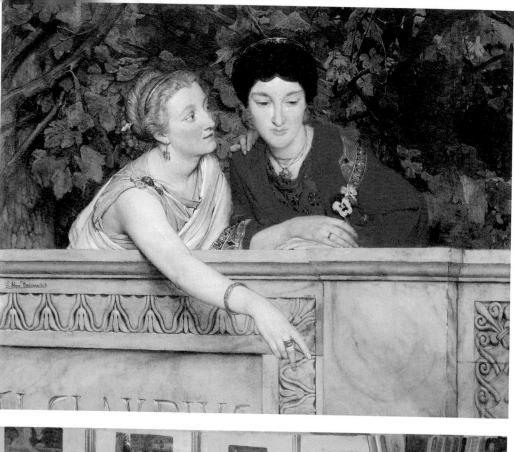

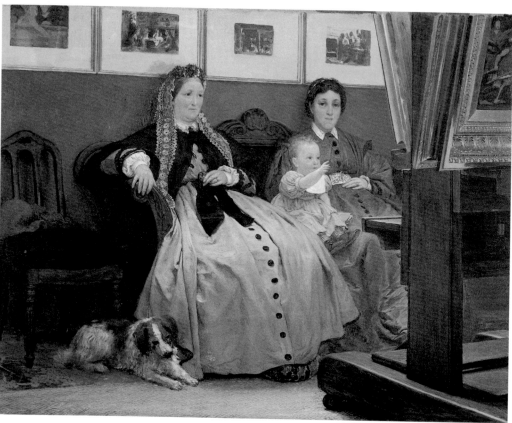

阿瑪塔德瑪的德式幽默與個性

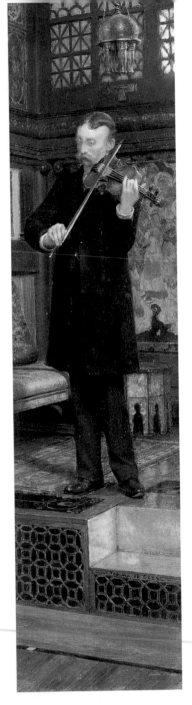

豪宅的主人阿瑪塔德瑪是宴會的中心，他的個性及幽默感常惹人議論紛紛，據說，喜歡收藏發條玩具的他，有時會像小孩一樣坐在地板上，看著一隻打鼓的機器猴子捧腹大笑。他常充滿熱誠地強迫客人聽他私藏的冷笑話，並曾對波士頓交響樂團的指揮做出無理的要求，請他唱兒歌「爹地不買一隻汪給我」；有一次他與布恩瓊斯的孫女，也是著名的小說家安吉拉（Angela Thirkell）見面，然後用他一生都沒有改掉的濃厚荷蘭腔急促、而且含糊地說了一連串的話，安吉拉以為是笑話，便禮貌性地以大笑附和，讓阿瑪塔德瑪不解的問：「我說艾菲·帕森的媽媽過世了，你笑什麼？」

有人說他的個性過於強勢，不可否認地，外向的他有時會過於陶醉在自己時髦的世界裡，他把自己和妻子的名字縮寫「LAT」刻印在宅邸的地板、牆壁上，甚至連他所設計的鋼琴上用的小螺絲釘，也鑄有名字縮寫。假使阿瑪塔德瑪仍活在世上，不用懷疑，他會買下客製的勞斯萊斯跑車，並掛上專屬的「LAT 1」車牌。

雖然他在自己的祖國內，不及海牙畫派的藝術家有名，但是他的畫作在其他的國家幾乎都十分熱門，從美國到紐西蘭都受收藏家的青睞。他從歐美各地收到獎勵勳章，1899年受封為英國爵士、1905年受頒英聯邦功績勳章更是錦上添花。

委託他作畫的顧客包括英國、俄羅斯皇室成員，而他的畫也被遠及印度及紐西蘭等世界各地重要的收藏家珍藏。他更是一位著名的肖像畫大師，創作了約莫六十餘幅肖像作品，其中包括英國前首相貝爾福（Arthur Balfour）及波蘭鋼琴家暨總理帕德瑞夫斯基（Ignacy Paderewski）。

他的第二任妻子蘿拉於1909年過世，葬在倫敦的綠色公墓中，阿瑪塔德瑪也在妻子的墓旁預留了自己的位置。

阿瑪塔德瑪
荷蘭小提琴家宋斯（Maurice Sons）肖像　1896
油彩畫布　50.8×12.7cm
私人收藏

阿瑪塔德瑪　**亞瑟・巴爾福伯爵**（Arthur James Balfour）肖像　年代未詳　倫敦肖像藝廊藏

阿瑪塔德瑪　達路（Aimé-Jules Dalou）與妻子女兒肖像
1876　油彩畫布　84×30.5cm　巴黎奧塞美術館藏

阿瑪塔德瑪
**赫柏特‧湯普森（Herbert Thompson）肖
像**　1877　油彩木板　28.3×22.6cm
劍橋斐茲威廉博物館藏（右頁上圖左）

阿瑪塔德瑪
**亨利‧湯普森（Henry Thompson）爵士
肖像**　1878　油彩木板　28.1×20.9cm
劍橋斐茲威廉博物館藏（右頁上圖右）

阿瑪塔德瑪
帕德瑞夫斯基（波蘭鋼琴家暨總理）肖像
1891　油彩畫布　45.7×58.4cm
波蘭華沙國立美術館藏（右頁下圖）

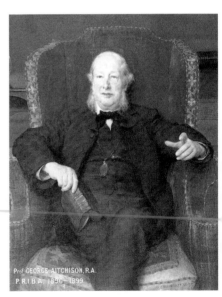

阿瑪塔德瑪
**英國皇家建築師學會會長艾奇森（George
Aitchison）**
1900　油彩畫布　116×91.5cm
英國皇家建築師學會藏

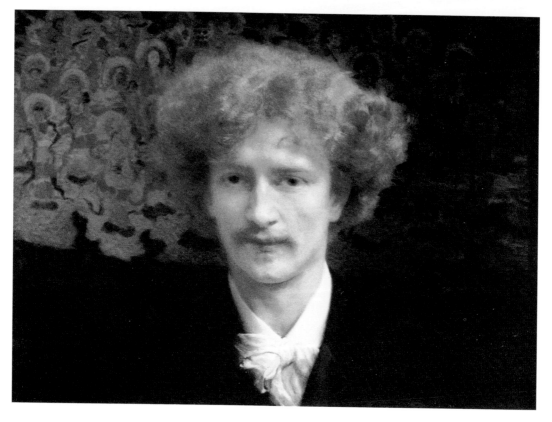

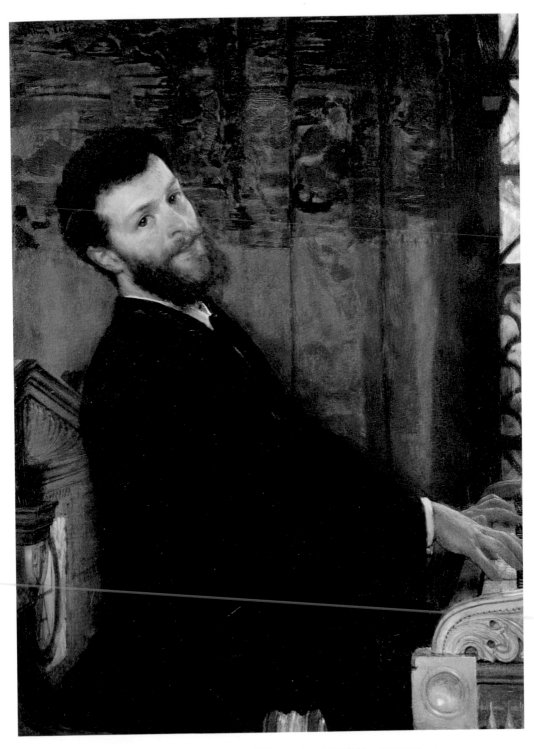

阿瑪塔德瑪　**歌手亨塞爾（George Henschel）肖像**　1879　油彩畫布　48×34.2cm
荷蘭阿姆斯特丹梵谷美術館藏

阿瑪塔德瑪　**我的醫生華盛頓・艾普**　1885　油彩畫布　美國卡內基藝術博物館藏

妻子過世後，阿瑪塔德瑪的個性略有收斂，變得比較沉默，但他仍持續創作了一些重要的作品。阿瑪塔德瑪1912年6月28日在德國威斯巴登（Wiesbaden）的溫泉度假區逝世。

他並沒有與妻子共葬，因為考量他在藝壇的地位及名聲，眾人一致認為沒有其他地方比聖保羅大教堂更適合安葬阿瑪塔德瑪。他死後不久，房子以及收藏即被變賣，宅邸被劃分為多個公寓，而當初的裝飾未能被保存下來。1975年倫敦市政府發給阿瑪塔德瑪故居一枚精巧的藍色區牌，但因為他的居所隱蔽，從街上無法看見，因此這塊區牌被安置在外圍花園的牆上。他的女兒蘿倫絲及安娜在文學及繪畫上各有成就，分別活到1940及1943年，終身未嫁。

阿瑪塔德瑪　**產房**
1868　油彩木板
49×64.8cm
倫敦維多利亞與艾伯特
博物館藏

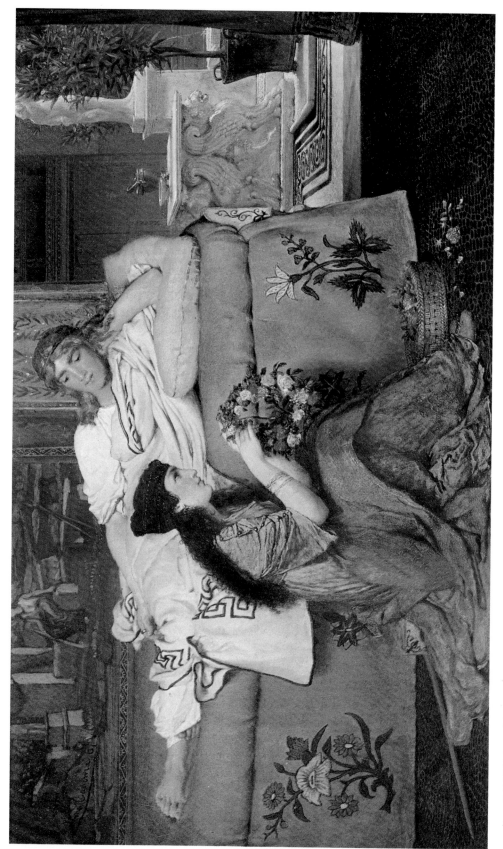

阿瑪搭德瑪　格勞克斯和妮蒂蒂亞　1867　油彩畫布　39.4×64cm

45

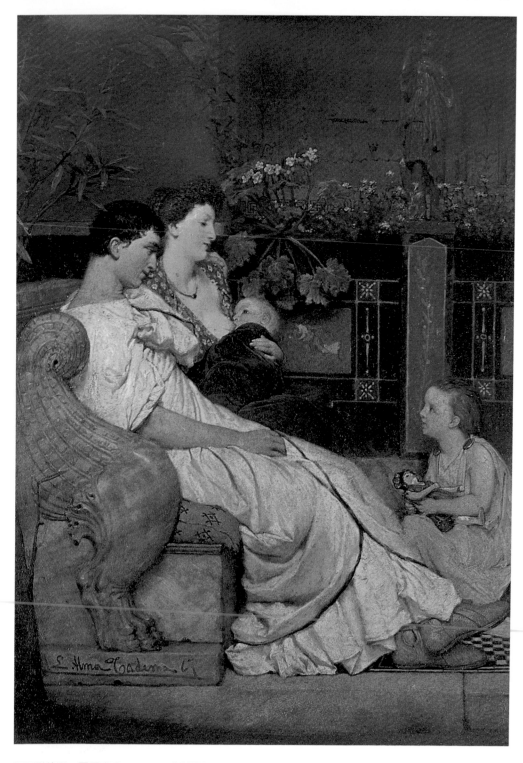

阿瑪塔德瑪　**羅馬家庭**　1867　油彩畫布　48.6×35.5cm

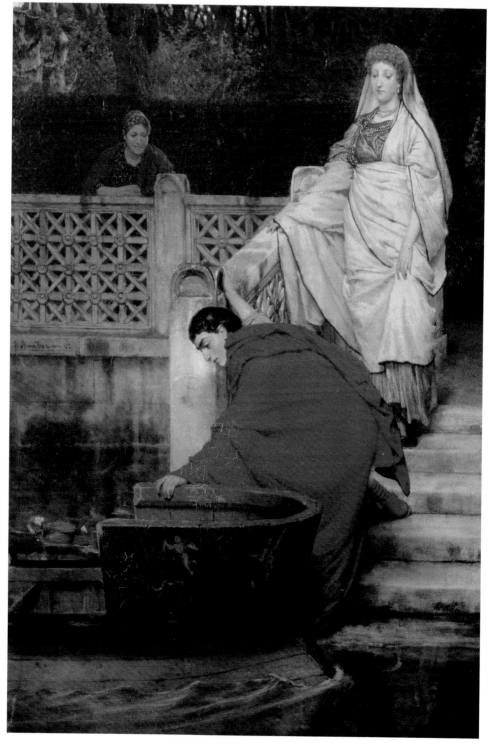

阿瑪塔德瑪　**乘船**　1868　油彩畫布　82.5×56.3cm　海牙莫里斯宅邸博物館藏

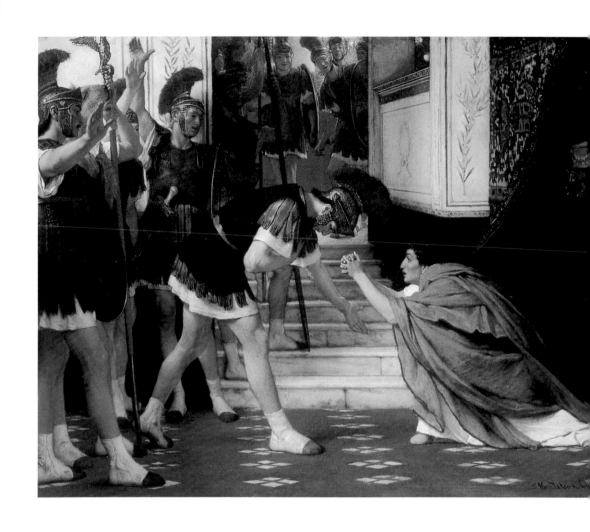

阿瑪塔德瑪　**宣告克勞狄烏斯為帝王**　1867　油彩畫布

在阿瑪塔德瑪早期畫作中仍可見些微的戲劇性，但在他晚期的創作中，主題則以簡單的日常生活為主。

學院派紮實的繪畫技法

　　在他六十年積極的創作生涯中，阿瑪塔德瑪創作了超過四百幅作品。在此期間，他繪畫技術的卓越，讓嚴屬的評論家羅斯金也承認，是一年比一年還要更加地進步。

阿瑪塔德瑪收藏的考古照片：公元前四世紀悲劇作家索福克里斯（Sophocles）大理石雕像（羅馬梵蒂岡博物館藏）

主題挑選與色彩掌控

　　他的作品經歷了多次的風格與主題轉變。首先，畫作的歷史背景從奇特的墨洛溫王朝轉變為古埃及王朝、龐貝古城，以及古羅馬時代的樣貌；而主題上也從嚴格考據的歷史事件轉變為閒適的居家描繪；但最令人驚奇的乃是從暗到亮之間，色調戲劇性地轉變，好似畫中人物原本處在幽暗的華麗宮殿，而後緩慢步行至出口，在陽台上被溫暖、耀眼的陽光所擁抱，由大理石打造、白得發亮的開放空間盡收眼底，與蔚藍的海岬相互依偎。

　　他並沒有用亮光漆或其他特殊媒介提高畫作的亮度，而是完全仰賴色彩反差來襯托出明朗的色調情緒。傳統油畫畫法是在深色的背景加上亮色，而他使用的技法正好相反，是在亮色上逐漸加深陰影。

　　他的調色盤及顏料和其他同儕藝術家，以及歐洲興起的印象派之間並沒有差別，但他未追隨這股新潮流在技法層面的創新。他對

（下文接68頁）　　49

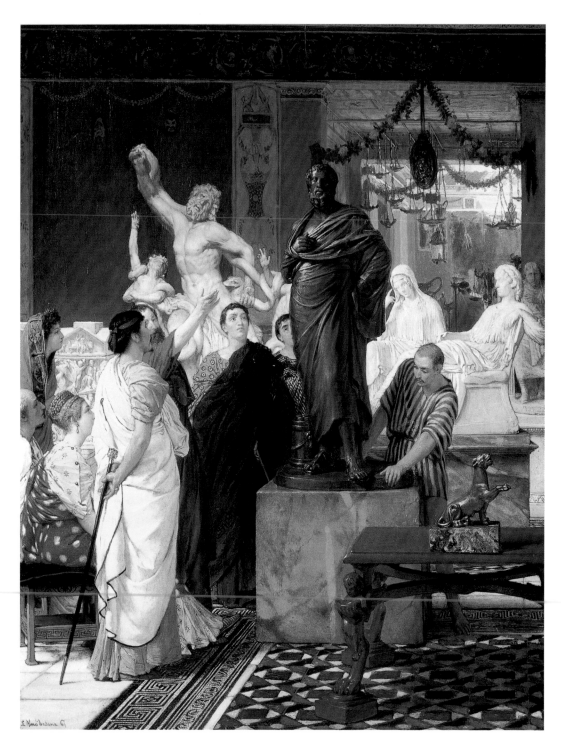

阿瑪塔德瑪　**奧古斯都時代羅馬的一個雕塑藝廊**　1867　油彩木板　62.2×46.9cm
加拿大蒙特婁美術館藏（右頁圖為局部）

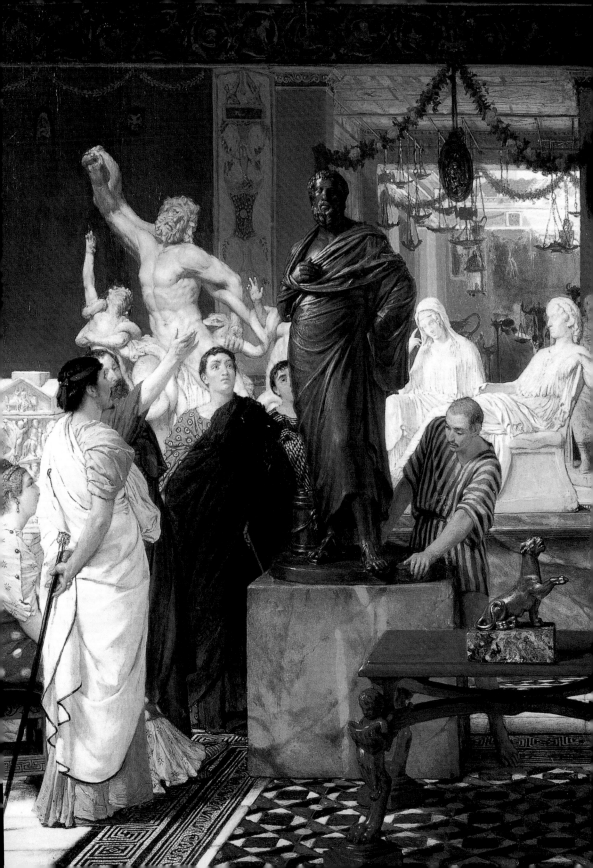

〈長子之死〉

　　〈長子之死〉屬於阿瑪塔德瑪早期巨作之一，在1872年曾被藝術雜誌評選為年度最佳畫作，六年之後也獲得巴黎金牌獎的殊榮。阿瑪塔德瑪十分重視這幅作品，受岡柏特的委託於1872年創作完成後，又在1879年將畫作買回。幾年後，因為房屋裝修工程需要資金，所以他計畫將〈長子之死〉賣給德國德勒斯登美術館，但因2千英鎊的價格過高沒有談成，他說：「我還沒準備好將這幅作品交給其他的美術館，除了頂尖的美術館之外，我不會輕易割愛，而且我們一家人都十分喜愛珍藏這幅作品。」

　　後來阿瑪塔德瑪一直收藏著〈長子之死〉，並在工作室內設計了特別的展示處，將畫作藏在帷幕後方，當訪客前來他的豪宅時，他會以略為誇張的姿態掀開帷幕，接受訪客對這幅傑作驚訝的讚歎。直到阿瑪塔德瑪死後，才依照他的遺囑將這幅畫捐給阿姆斯特丹國立美術館。

　　這幅畫將背景設在古埃及第十次的大瘟疫，據《舊約聖經》「出埃及記」記載，以色列的上帝最後一次到埃及，要求釋放以色列的奴隸，如不服從就奪去所有動物及新生兒的生命。在此法老及妻子在死去的長子身旁哀悼，他的身軀攤在法老的膝蓋，其姿勢與經典的聖瑪利亞與耶穌遺體像相似，長老的左方坐著懊惱的醫生與他沒有用到的醫藥箱。在右上方我們可見摩西與亞倫從月夜中進入了陰暗的室內，他們尚有領導子民走出埃及的艱鉅任務。

　　阿瑪塔德瑪在1859就以類似的主題創作了〈悲傷的父親〉，或許是想起小時候因肺病幾乎失去性命，也或許是緬懷過世的父親，1859年的水彩作品極具情感張力。在1864年，阿瑪塔德瑪唯一的兒子因感染天花過世，1872年創作的這幅畫因此也成了一種心靈上的慰藉，他另外也在1901年重新回到這一個主題，將主要人物繪製於戶外，倚著尼羅河為背景。

　　在十九世紀以來與東方世界相關的畫作主題，無論是否與《聖經》相關，在歐洲各地逐漸地受到喜愛。研究者認為，在法老左方的耳形石碑代表上帝聆聽禱告，另一塊象形文字的石碑則是代表了

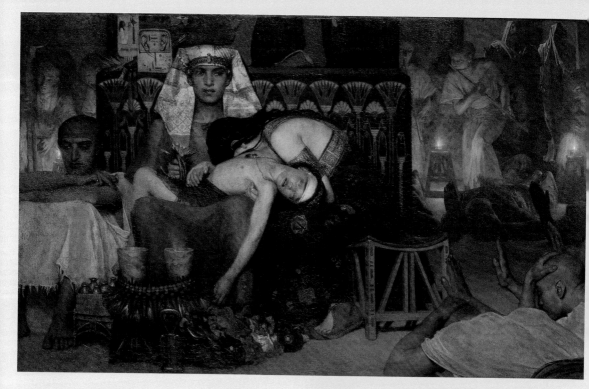

阿瑪塔德瑪　　**長子之死**　　1872　　油彩畫布
79.9×124.5cm　　阿姆斯特丹國立美術館藏

阿瑪塔德瑪油畫作品〈長子之死〉的鏤刻複製版畫，
1878年出版。（右圖）

畫作的時代──公元前十三世紀，也是摩西所處的年代；而男孩頸
上的綠色聖甲蟲項鍊出現在多幅阿瑪塔德瑪的畫作中，因此可推
測，他曾親眼在荷蘭國立考古學博物館看過這一件骨董珠寶。

　　阿瑪塔德瑪對於〈長子之死〉的重視，代表這幅畫在他的創作
生涯中占了重要地位。一位藝評家寫道：「在此阿瑪塔德瑪證明了
他有極為深刻的想像力，可以繪出情緒感情，只是他不常輕易表露
而已。」古埃及學者喬治・埃伯斯也在1885年讚揚了這幅作品在
考古上的精確和流暢的情感表露，他聲稱：「如果阿瑪塔德瑪只創
作了這一幅畫，憑這件作品就能穩固他是一代繪畫巨匠的稱號。」

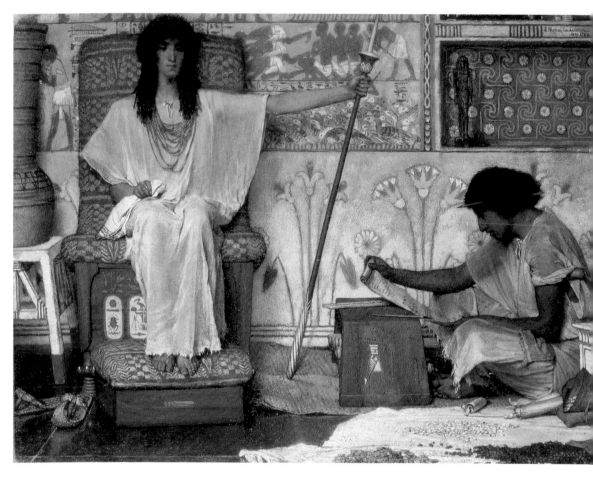

阿瑪塔德瑪　**約瑟夫：法老穀倉的監督者**　1874　油彩畫布　33×43.1cm　私人收藏

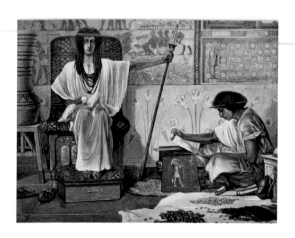

阿瑪塔德瑪收藏的考古照片：
埃及新王國時期的假髮及收納櫃（右圖）

〈約瑟夫：法老穀倉的監督者〉鏤刻複製版畫，
1878年出版。（左圖）

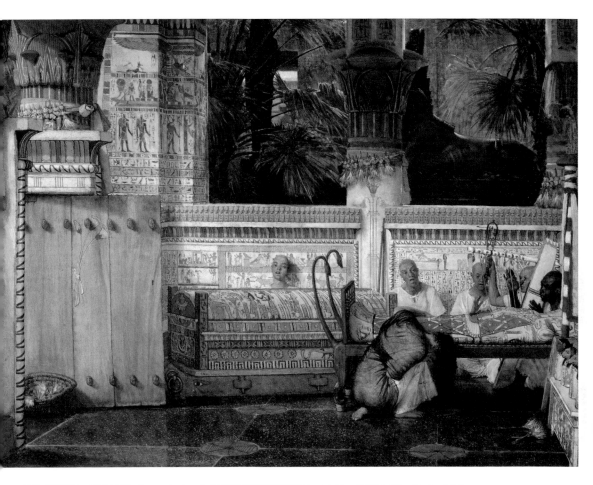

阿瑪塔德瑪　**戴克里先（Diocletian）皇朝時代的埃及寡婦**　1872　油彩木板　74.9×99.1cm
阿姆斯特丹國立美術館藏

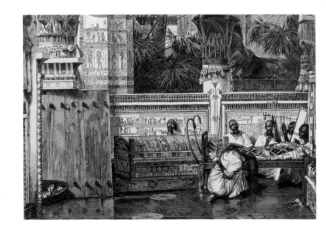

〈戴克里先皇朝時代的埃及寡婦〉鏤刻複製版畫，
1878年出版。

阿瑪塔德瑪　**埃及裝飾素描**　年代未詳　混合媒材畫紙　英國伯明罕大學藏（本頁三圖）

阿瑪塔德瑪　**臨摹大英博物館的古埃及壁畫**　1860年代　水彩畫紙　19.7×28.6cm　伯明罕大學藏

阿瑪塔德瑪　**三千年前古埃及的消遣娛樂**　1863　油彩畫布　99.1×135.8cm
英國普萊斯頓哈里斯美術館藏

阿瑪塔德瑪
臨摹大英博物館埃及
壁畫　1860年代
鉛筆畫紙
8.9×14.6cm
英國伯明罕大學藏

阿瑪塔德瑪　**埃及西洋棋棋士**　1865　油彩木板　39.8×55.8cm　私人收藏

阿瑪塔德瑪
埃及西洋棋棋士　1865
鉛筆畫紙　25×35cm
阿姆斯特丹國立美術館藏

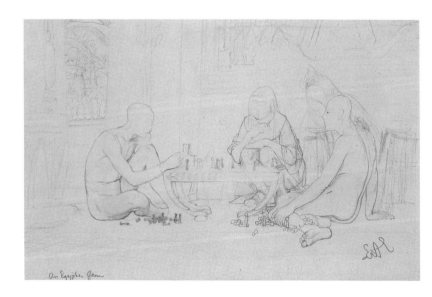

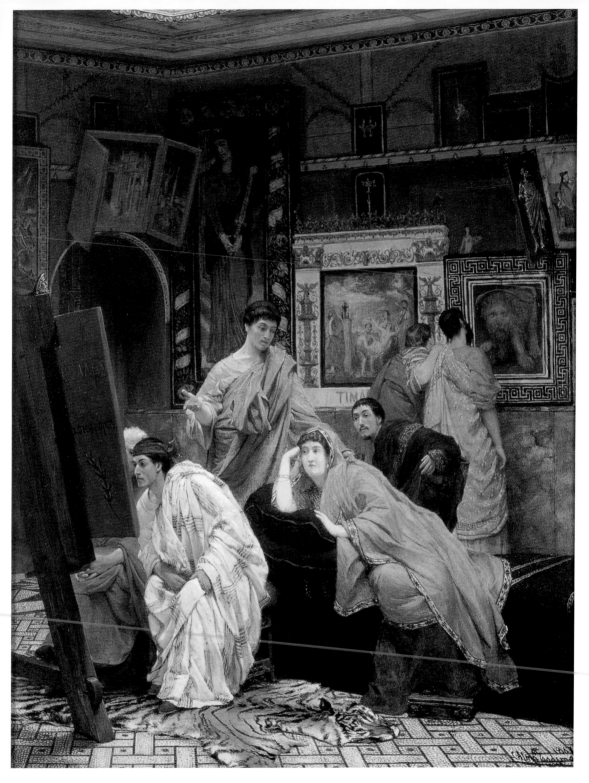

阿瑪塔德瑪　**奧古斯都時代的藝術收藏家**　1867　油彩木板　71×46.4cm　私人收藏

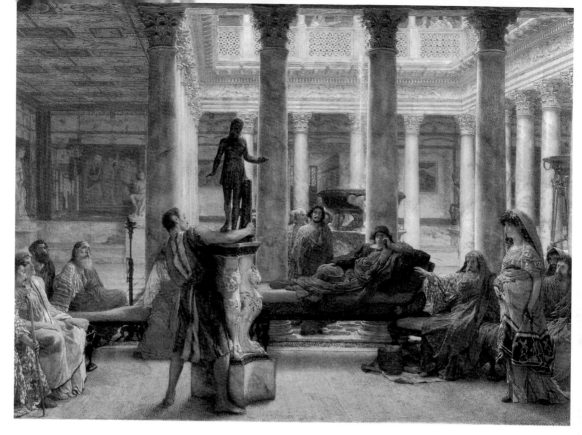

阿瑪塔德瑪　**羅馬藝術愛好者**　1870　油彩木板　73.5×101.6cm　美國密爾瓦基美術館藏

龐貝古城中的壁畫　公元前一世紀　高126cm
拿坡里考古博物館藏

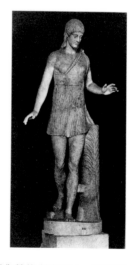

阿瑪塔德瑪收藏的考古照片：斯巴達
女子運動員大理石雕塑，公元前二世
紀羅馬製造（羅馬梵蒂岡博物館藏）

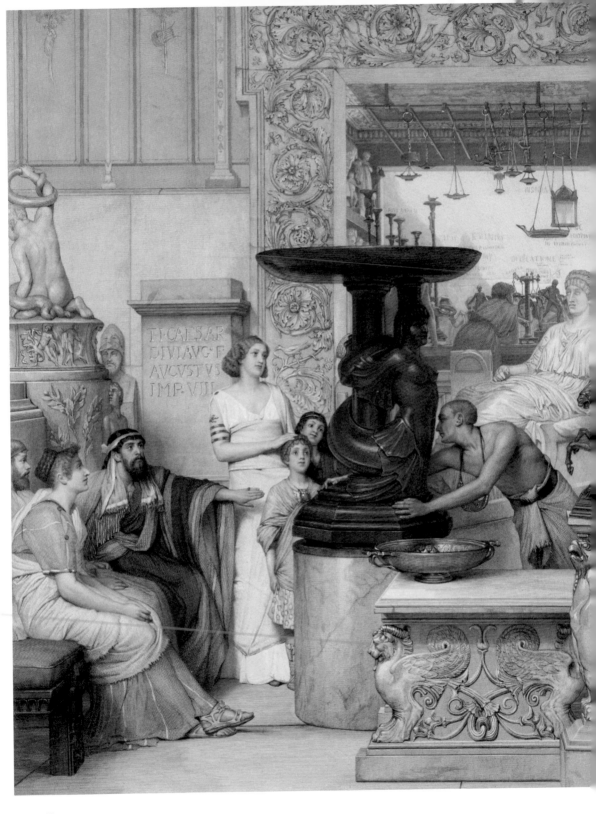

TI·CAESAR
DIVI·AVG·F·
AVGVSTVS
IMP·VIII

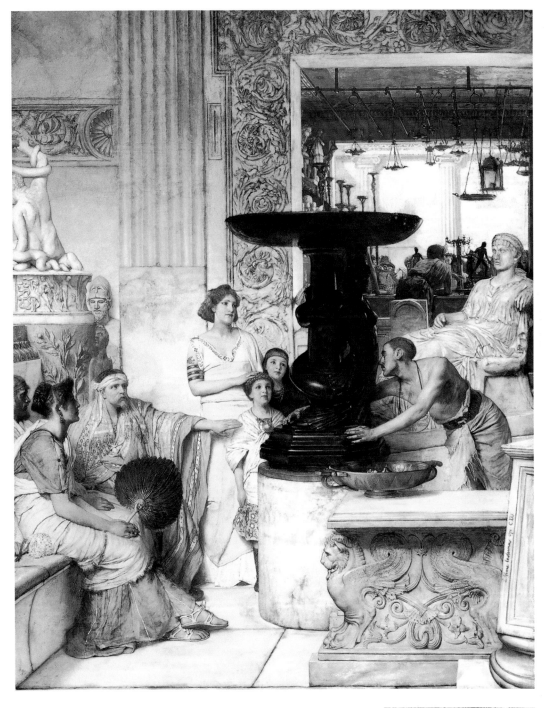

阿瑪塔德瑪　**雕塑藝廊**　1874　油彩畫布　223.4×171.5cm
美國胡德藝術博物館藏
阿瑪塔德瑪收藏的考古相片：龐貝古城出土的大理石桌。（右圖）
阿瑪塔德瑪油畫作品〈雕塑藝廊〉的鏤刻複製版畫，
由匠師班查特（Auguste Blanchard）製作，1877年出版。（左頁圖）

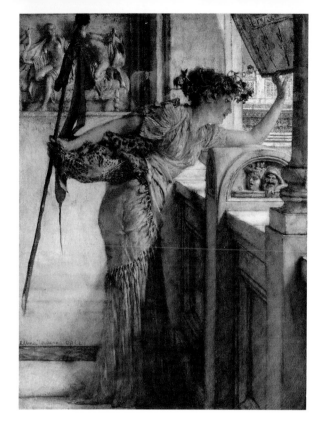

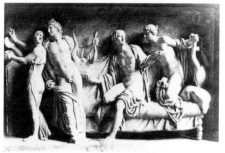

阿瑪塔德瑪收藏的考古照片：〈挑逗之幕〉
又名〈艾爾奇比亞德斯（Alcibiades）與女
子周旋〉大理石浮雕。

阿瑪塔德瑪　一位酒神（啊，他來了！）
1875　油彩桃花心木板　26.7×19.6cm
英國利物浦森得雷宅邸藏（左圖）

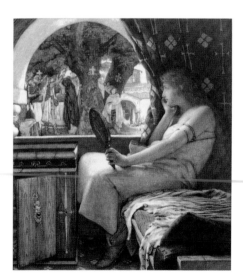

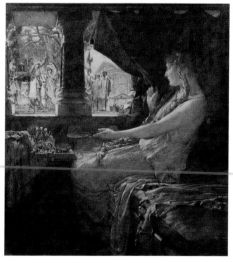

阿瑪塔德瑪　**誠實妻子的悲劇**　1875
水彩三聯作各約65.3×47.7cm
哈佛大學佛格美術館藏，
Samuel D. Warren捐贈

阿瑪塔德瑪
**仕女弗宮姐（Fredegonda）與公主葛書文
（Galswintha）：公元566年**　1878　油彩畫布
139.8×129cm　奧地利維也納藝術史博物館藏

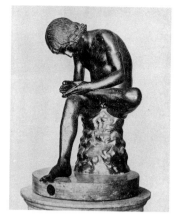

阿瑪塔德瑪收藏的考古照片：公
元前三世紀古羅馬生產的銅鑄雕
塑〈拔刺的男孩〉。

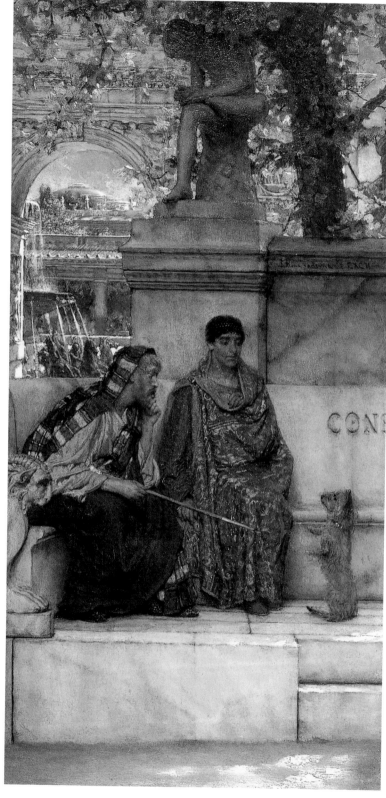

阿瑪塔德瑪　**康士坦丁大帝時期**
1878　油彩木板　32.2×16cm
倫敦威廉莫里斯美術館藏

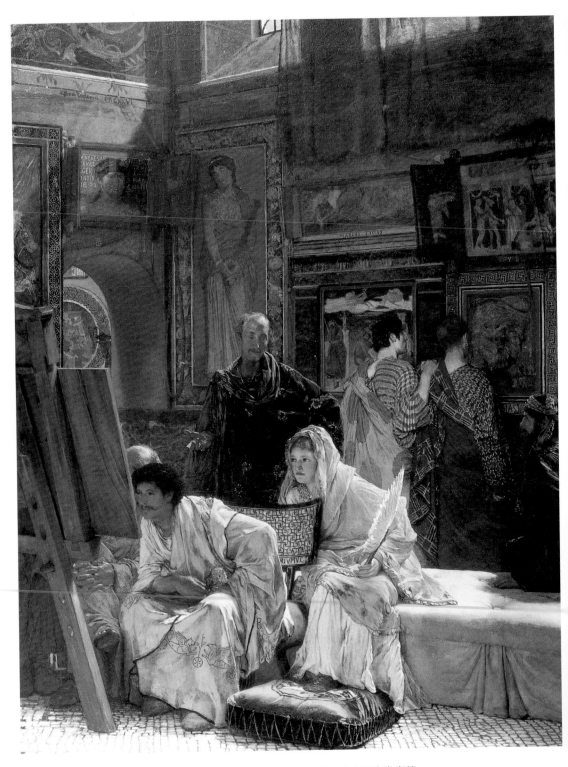

阿瑪塔德瑪　**畫廊**　1874　油彩畫布　219.7×166cm　英國班尼市立藝術畫廊藏

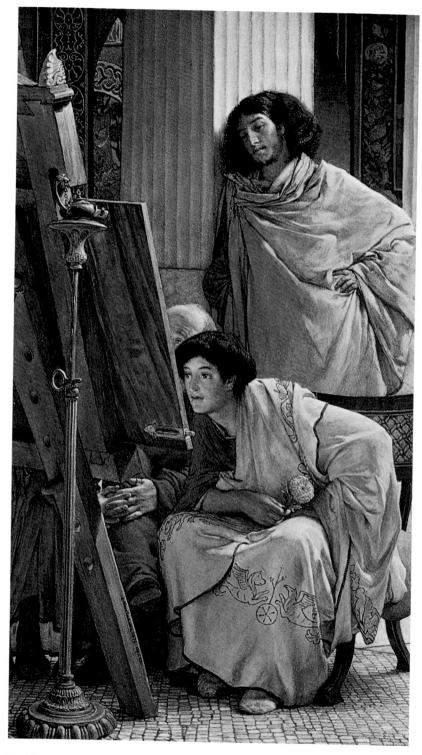

阿瑪塔德瑪　**畫室參訪**　1873　油彩畫布　67.3×40cm

於油畫顏料的化學作用瞭解透徹，因為在一個世紀前所描繪的作品至今看起來仍像是剛畫好般明亮，從未出現一絲毀壞的跡象。

　　阿瑪塔德瑪創作了許多油畫作品，其餘的水彩及鉛筆素描也十分出色，這部分仍留有許多範例及習作，從簡略的草稿到完工的作品皆為後人學習模仿的範例。

大理石畫家

　　雖然阿瑪塔德瑪能夠精確地畫出各種材質，像是動物毛皮或羽毛，但他描繪大理石無懈可擊的功力，才是他與同儕畫家區隔的關鍵。據說他在1858年參觀一間由大理石打造的吸菸室時，想到他的導師雷斯曾在早期批評過他畫的大理石「看起來像是起司」，因此他便把握了每一個研究大理石的機會，甚至直接到義大利著名的產地，研究藍灰色大理石，最終讓自己成為了描繪大理石的翹楚。

　　就連平常對他的作品不感興趣的藝術家也承認他的技巧，拉斐爾前派畫家布恩瓊斯（Sir Edward Burne-Jones）寫道：「歷史上沒有任何一個人，描繪陽光灑落在金屬與大理石的功力，能與阿瑪塔德瑪相比。」

　　建立了如此的名聲後，他一有機會就在畫中加入大理石的元素，像是愛侶倚靠在大理石長椅上談情說愛、沉浸在明亮的日光下，就是阿瑪塔德瑪時常創作的主題之一。

阿瑪塔德瑪收藏的考古照片：雅典戴奧尼索斯劇場（theatre of Dionysus）。

阿瑪塔德瑪收藏的考古照片：莎孚頭像。（右圖）

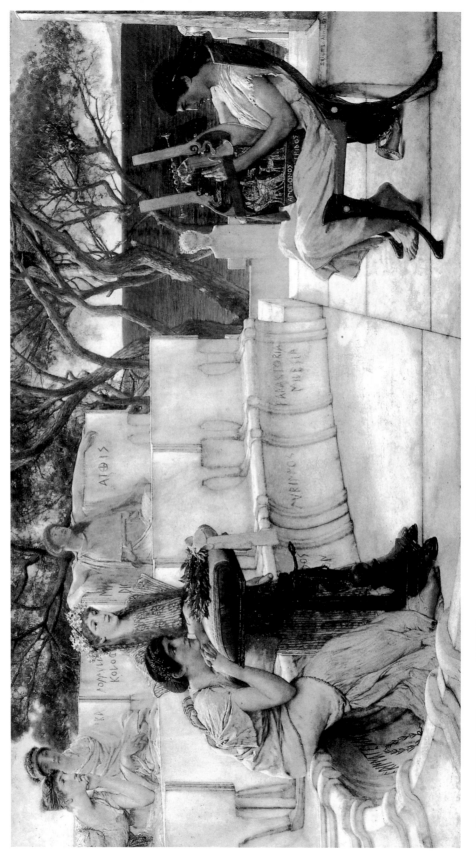

阿瑪塔德瑪　莎孚　1881　油彩畫布　66.1×122cm　美國巴爾的摩瓦特斯藝術館藏

69

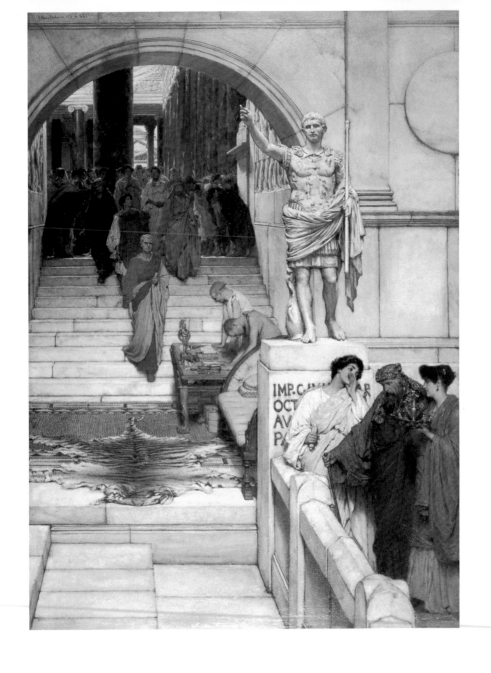

阿瑪塔德瑪
阿格里巴（Agrippa）殿堂中的公聽會 1875
油彩木板
90.8×62.8cm
英國基馬諾克迪克學院藏

　　像這樣的作品及其他範例中，他常「回收」一幅畫作成功的元素，像是將一個未預料到的畫作角落單獨放大成一幅完整的作品。或是他會在同一個主題上創作多幅不同版本的作品，分別以油彩及水彩創作、改變畫作大小，或將細部略做修改。有時候他會自嘲這樣的創作手法，例如在〈阿格里巴殿堂中的公聽會〉獲得成功之

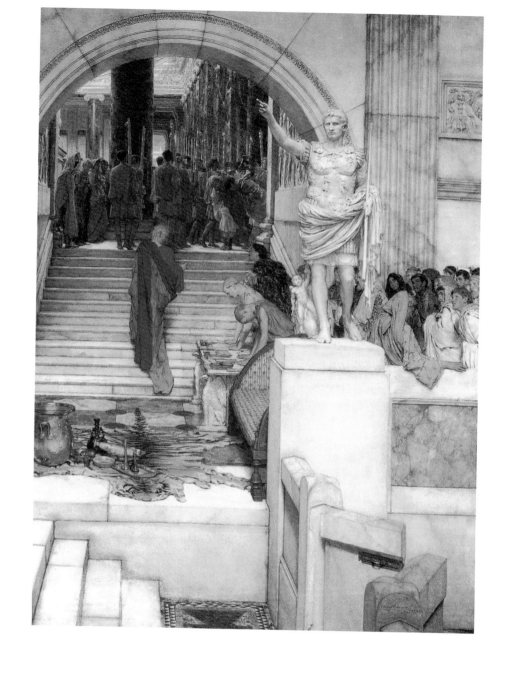

阿瑪塔德瑪
公聽會後 1879
油彩木板
91.4×66cm
私人收藏

後，他創作了〈公聽會後〉，畫中的構圖及色調相仿，但人物變成背對觀者的。

　　同樣的考古文物也一再地出現在他的畫作中，例如龐貝古城出土，以碟子造形設計的銅鑄椅出現在〈古羅馬詩人卡特勒斯於情人麗斯比亞家中〉以及〈羅馬公眾澡堂〉。

（下文接97頁）

阿瑪塔德瑪　**古羅馬詩人卡特勒斯（Catullus）於情人麗斯比亞（Lesbia）家中**　1865　油彩木板
39.5×54.5cm　私人收藏

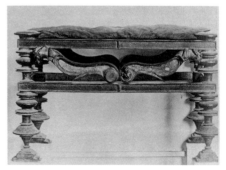

阿瑪塔德瑪收藏的考古照片：公元2世紀羅馬弗拉維王朝
女性大理石頭像（羅馬卡比多里尼博物館藏）（上圖）
阿瑪塔德瑪收藏的考古照片：龐貝古城出土的，四腳以碟
子造形設計的銅鑄椅（拿坡里考古博物館藏）（下圖）

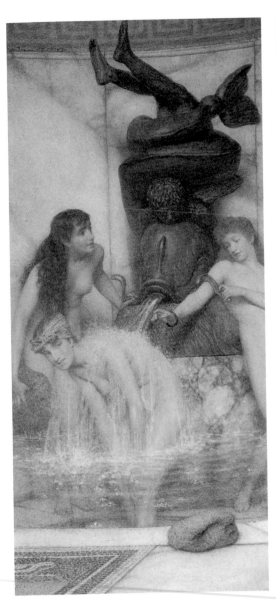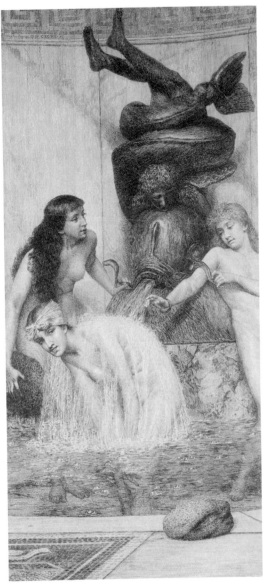

阿瑪塔德瑪　**海綿與按摩棒**　1879　水彩　31.8×14cm　倫敦大英博物館藏（左圖）
鏤刻版畫師傅Paul Rajon所製作的〈海綿與按摩棒〉複製版本，倫敦大英博物館藏。（右圖）

阿瑪塔德瑪收藏的考古相片：龐貝古城壁畫〈維納斯釣魚〉。

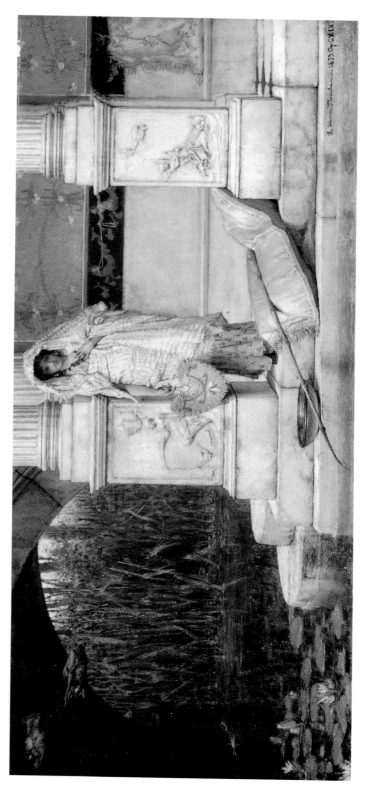

阿瑪塔德瑪　**釣魚**　1873　油彩木板　19×40.6cm　德國漢堡市立美術館藏（下圖）

阿瑪塔德瑪　**散文**　1879　油彩木板　35.5×24.2cm　英國卡地夫威爾斯國立美術館藏

阿瑪塔德瑪　**詩歌**　1879　油彩木板　34.8×24.2cm　英國卡地夫威爾斯國立美術館藏

〈菲迪亞斯展示友人帕德嫩神殿的浮雕〉

　　帕德嫩神殿（Parthenon）是雅典人獻給護城女神雅典娜的禮物，是考古學中「古典時期」重要的研究對象，在這幅畫中阿瑪塔德瑪以彩色的方式重繪神殿裡的浮雕，戲劇性地與十九世紀考古學最重要的辯論做了連結。

　　大英博物館在1816年取得了帕德嫩神殿中一部份的浮雕及雕塑，它們自此成為館內最重要的收藏之一。學者們至今仍普遍地認為，這些浮雕為西洋文明史在藝術上、文化上的成就，留下了最好的註解。

　　據研究顯示，古代的大理石雕塑原來是以色彩裝飾的，只是隨時間而淡去成了白色，但這樣的發現違背了現代人對古希臘雕塑是「最純潔的藝術形式」的基本印象，有些人更是無法容忍將「雕像上彩的原始手法」與古希臘文明代表作「帕德嫩神殿」混為一談，因此阿瑪塔德瑪冒著很大的風險來創作此一主題。

　　雖然大英博物館在1836年的研究中，並沒有在雕像上發現任何顏料的反應，但這項研究仍無法平撫辯論及爭議。阿瑪塔德瑪在1862年拜訪倫敦時，或許看過歐文·瓊斯（Owen Jones）模擬帕德嫩神殿彩色樣貌的作品，這件作品當時在著名的觀光景點「水晶宮」展出。另外在1862年倫敦世界博覽會中，一名雕塑家也用金箔重新打造〈維納斯〉雕塑，引起社會輿論。阿瑪塔德瑪或許希望起而效之，並為了在英國獲得更高的知名度，因此選擇在1860年代晚期創作了這件作品。

　　阿瑪塔德瑪構圖這幅畫的手法特別突顯了帕德嫩的神聖性，讚揚浮雕的創作者——菲迪亞斯（Phidias），依照歷史畫的慣例，將這位雕塑家置於畫面中央。據記載，菲迪亞斯和雅典的政治家維持著友好關係，因此在他右方的是創建雅典民主制度的伯里可利斯（Pericles），而在最左方的年輕人則是他的徒弟，未來也將成為雅典重要政治人物的亞西比德（Alcibiades）。阿瑪塔德瑪將所有的人物安排在帕德嫩神殿的最高層，站在鷹架上觀看浮雕，營造出兩代雅典政治家向雕塑家及其作品致敬的氛圍。

阿瑪塔德瑪收藏的考古照片：帕德嫩神殿的北側浮雕，公元前五世紀（倫敦大英博物館藏）

阿瑪塔德
菲迪亞斯展示友人帕德嫩神殿的浮雕 1868
油彩木板
72×110.5cm
英國伯明罕美術館藏

因為浮雕至今仍部份位於英國、部份位於希臘，因此阿瑪塔德瑪需要參考兩地的資料進而創造完整連續的浮雕。他不只精確地呈現了浮雕原貌，並且將破損的部分以高超的技巧修復。最受爭議的顏色配置部分，他也巧妙地運用古代的基本「紅、黃、白、黑」四色安排：紅色的人體身以及黑色的馬匹之間用白色的斗篷隔開，並持續依照色彩排列順序，使得原位於帕德嫩神殿頂端、近四十呎高的浮雕在地面上也可清楚分辨。

藝術仲介岡柏特在1868年將這幅畫賣給了私人藏家，但顧慮到這幅畫的爭議性，所以收藏家遲遲不肯答應來自各方的借展邀約，一直到1877年這幅畫才在國斯凡納藝廊開幕展覽中首次露面。雖然此時阿瑪塔德瑪已建立了名聲，呈現考古畫作的精確度也受到肯定，但是仍有許多藝評無法接受彩色浮雕的安排。

今日，阿瑪塔德瑪重現帕德嫩神殿的方式，在考古學界接受度已提升，他的作品也常被教科書引用做為雕塑多彩論的一個範例。

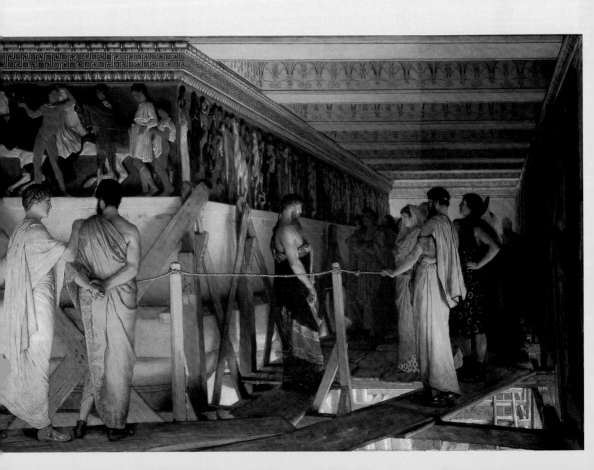

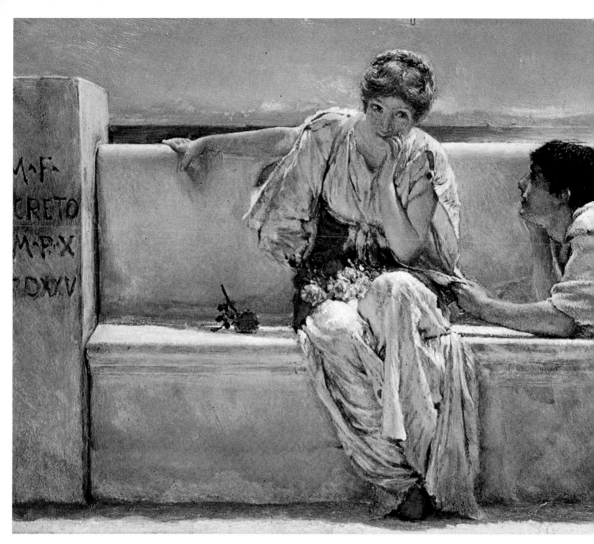

80

阿瑪塔德瑪 **探究** 1876 油彩畫布
16.5×38.1cm（上圖）

阿瑪塔德瑪 **兩人世界** 1905
油彩木板 13×50.2cm
美國俄州辛辛那提藝術博物館

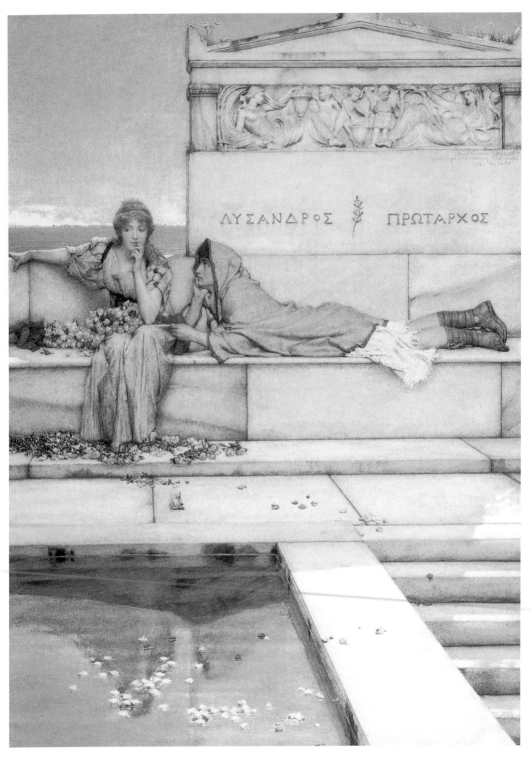

ΛΥΣΑΝΔΡΟΣ 𝕋 ΠΡΩΤΑΡΧΟΣ

阿瑪塔德瑪　**桑茜（Xanthe）與菲昂（Phaon）**　1883　水彩　45.1×32.4cm　美國巴爾的摩瓦特斯藝廊藏

阿瑪塔德瑪　**懇求**　1876　油彩畫布　21.5×33.5cm　英國倫敦美術公會藏

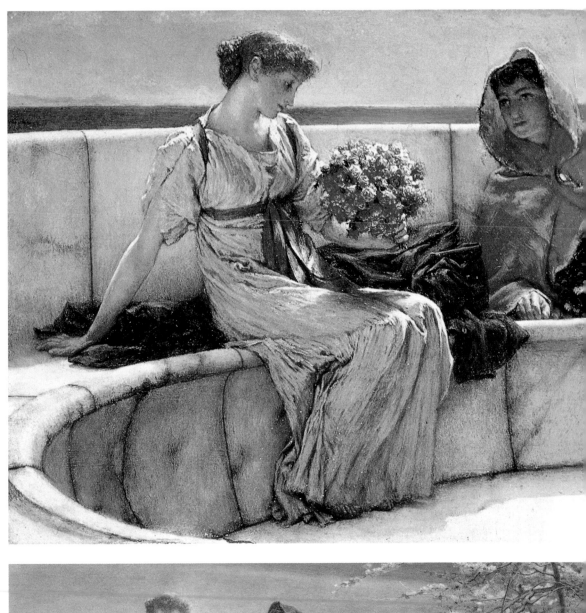

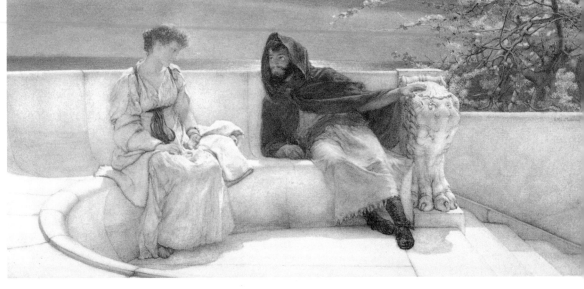

阿瑪塔德瑪　**我愛你，請你愛我**　1881　油彩畫布　17×38cm（上圖）

阿瑪塔德瑪　**宣誓**　1883　水彩畫紙　21.5×46.1cm　倫敦大英博物館藏（左頁下圖）

阿瑪塔德瑪　**別再問我**　1886　水彩　私人收藏

阿瑪塔德瑪　**別再問我**　1906　鉛筆素描　私人收藏

阿瑪塔德瑪 **別再問我** 1906 油彩畫布 80.1×115.7cm 私人收藏

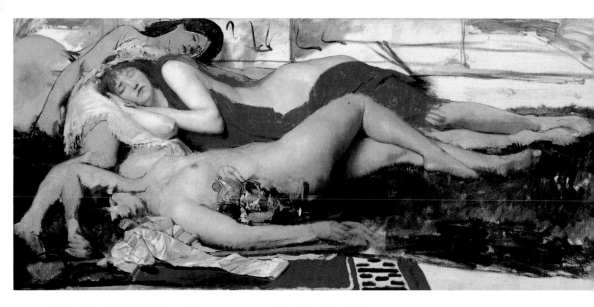

阿瑪塔德瑪　**舞蹈之後疲累的仕女**　約1873-4　油彩畫布（未完成）　59.1×132cm
阿姆斯特丹梵谷美術館藏（右頁圖為局部）

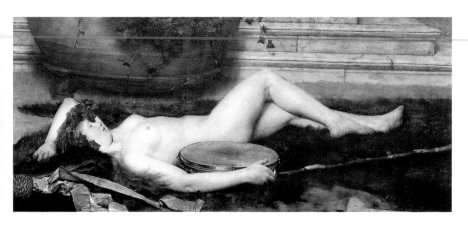

阿瑪塔德瑪　**舞蹈之後**　1875　私人收藏

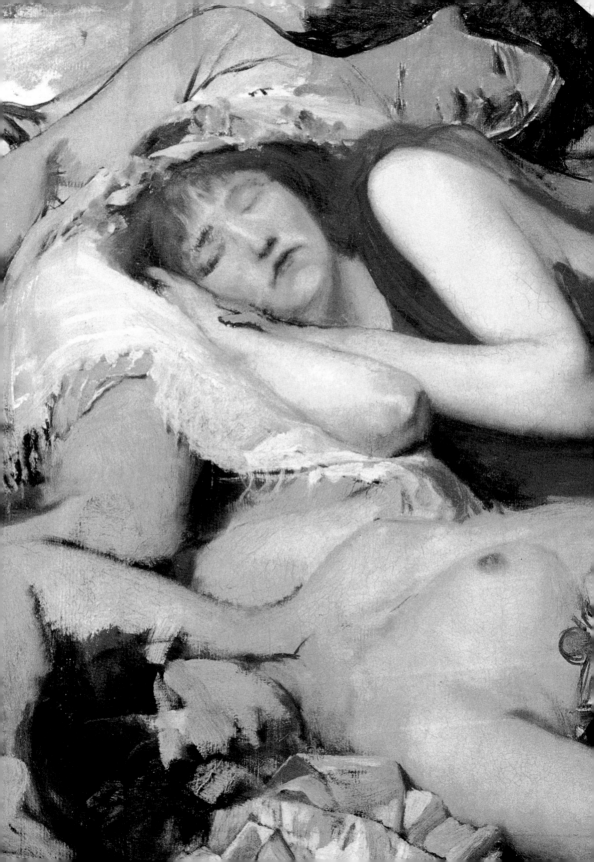

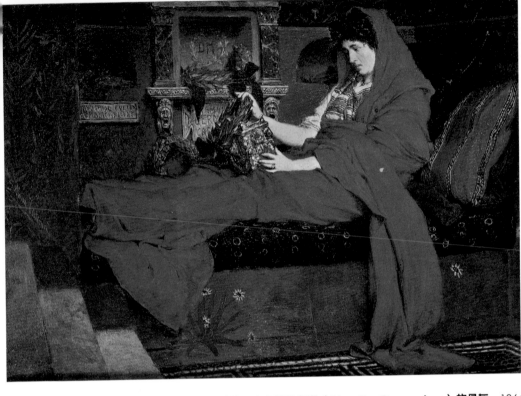

阿瑪塔德瑪　**阿格比納（Agrippina）看著丈夫克勞狄烏斯（Claudius Germanicus）的骨灰**　1866
油彩畫布　27.3×37.5cm（上圖）
阿瑪塔德瑪　**羅馬之舞**　1866　油彩畫布　41.3×57.8cm（下圖）

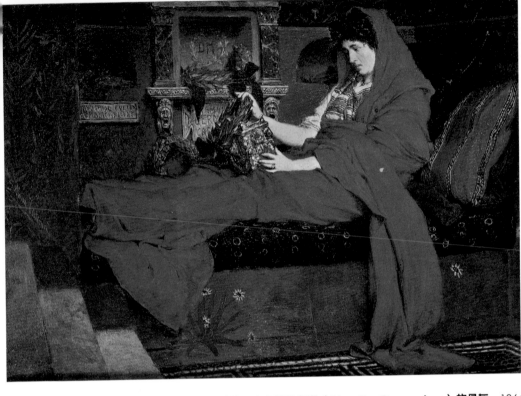

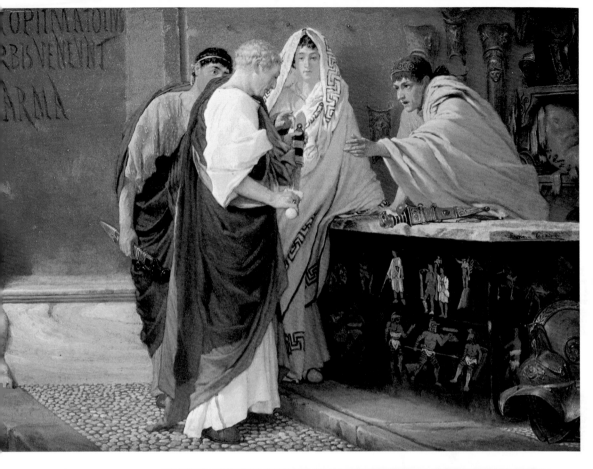

阿瑪塔德瑪
武器商 1866
油彩畫布
42.5×59cm7

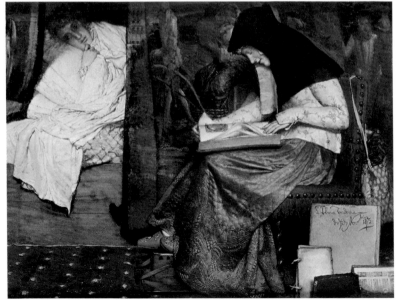

阿瑪塔德瑪　**褓姆**　1872　油彩畫布　43.8×59.7cm

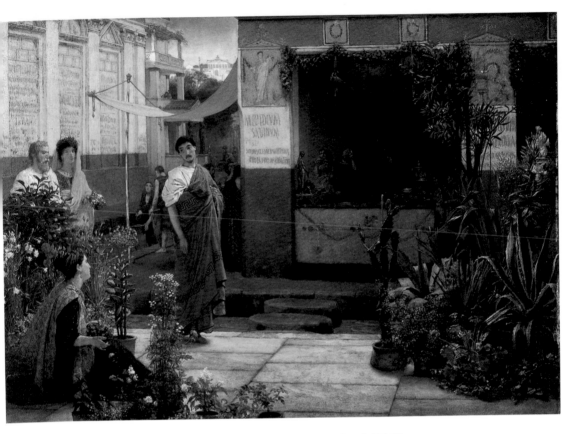

阿瑪塔德瑪　**花市**　1868　油彩木板　42.12×58cm　曼徹斯特市立藝廊藏

巴黎1824年出版的《龐貝古城遺跡》
書籍插畫〈重建龐貝商店〉。

阿瑪塔德瑪　**長椅上的交談**　1869　油彩木板　38×59.8cm　Frances Lehman Loeb藝術中心藏，
Avery Coonley收藏

阿瑪塔德瑪收藏的考古照片：龐貝女祭司之椅。　　　　龐貝女祭司之椅。

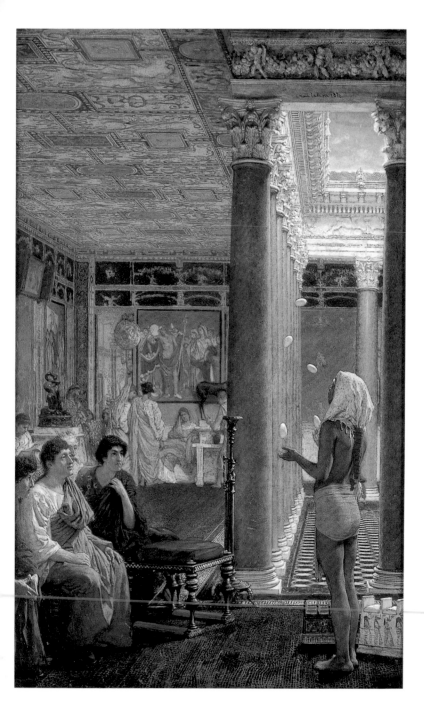

阿瑪塔德瑪　**雜耍者**　1870　油彩畫布　78.7×49.5cm　私人收藏

阿瑪塔德瑪　卡特勒斯在麗斯比亞家中朗誦詩歌　1870　油彩木板　39.3×48.2cm　私人收藏

阿瑪塔德瑪　**私房話**　1869　油彩木板　55.8×37.6cm　英國利物浦（沃克）美術館藏

靜態的歷史情境

　　阿瑪塔德瑪最著名的畫作，通常是以具歷史情境的日常生活做主題，但不像萊頓（Frederic Leighton）或波恩特（Sir Edward John Poynter）等歷史畫家，他從未嘗試關於希臘神話的創作、也未在作品中描繪著名的歷史事件、戰爭場景，好像是特意避免畫中出現動態。

　　他的畫作是精心安排的場景，像是以一幅照片似地將時間凝結，而畫家捕捉的這一幕也沒什麼特殊的事件發生：酒神高舉著雙手，告訴大家來參加一場我們無法目睹的狂歡慶典，或是在狂歡後醉倒的樣貌；一對情侶坐在沙發上，慵懶地望著遠方；有時畫裡的主角正在沉睡。

　　阿瑪塔德瑪常因畫作的裝飾性而被批評，大理石及天空比畫中人物的皮膚還更真實。對藝評羅斯金來說，阿瑪塔德瑪將畫作中主題的優先次序顛倒，將技巧與精力用在背景與微不足道的小事小物上，反而犧牲了主角人物的表現空間。其他人認為他畫中人物缺乏

阿瑪塔德瑪
〈埃里歐加巴魯皇帝的玫瑰〉習作
約1888　油彩木板
23.5×38.2cm
私人收藏

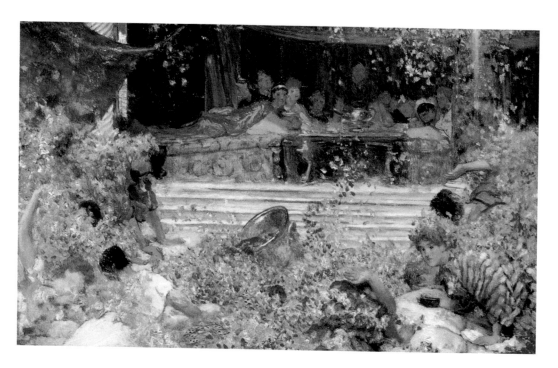

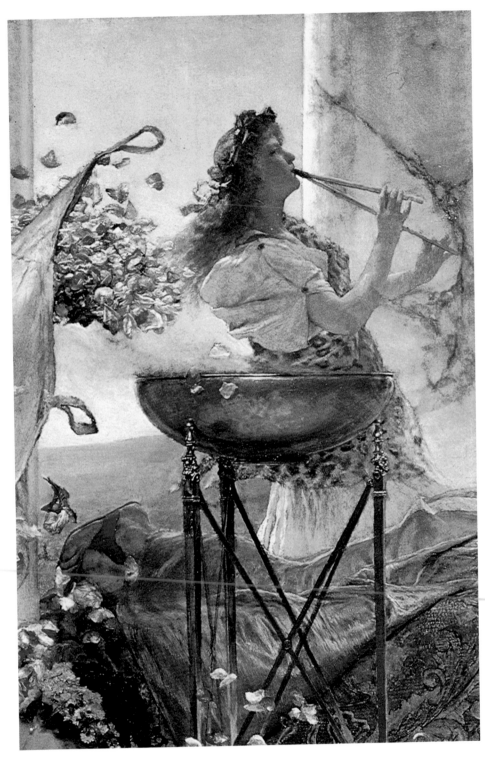

阿瑪塔德瑪　埃里歐加巴魯皇帝的玫瑰（局部）　1888（本頁與99、100頁圖）

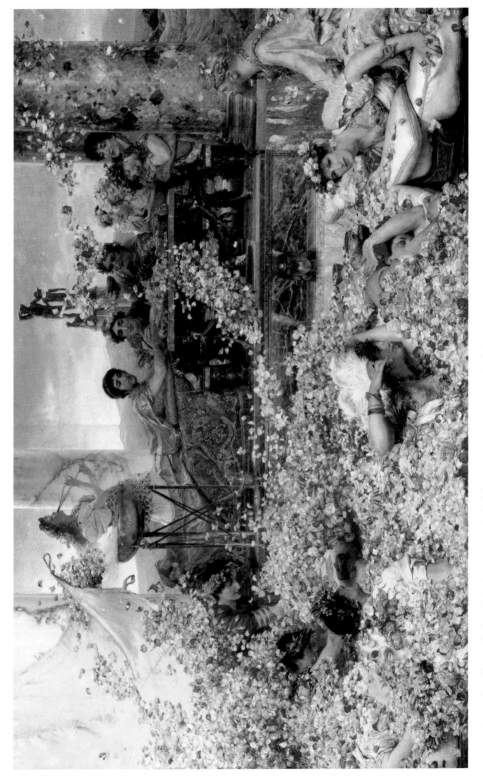

阿瑪塔德瑪　**埃里歐加巴魯皇帝的玫瑰**　1888　油彩畫布　132.1×213.9cm　私人收藏

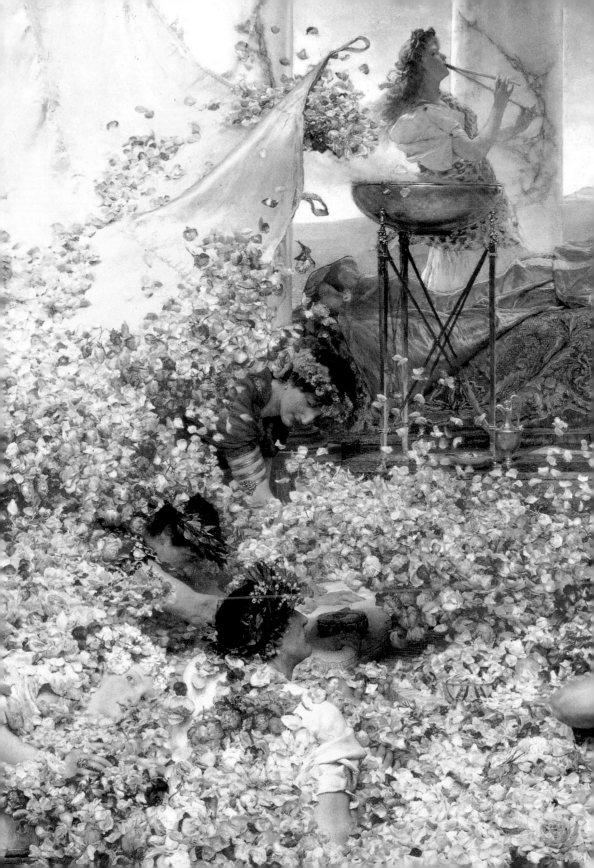

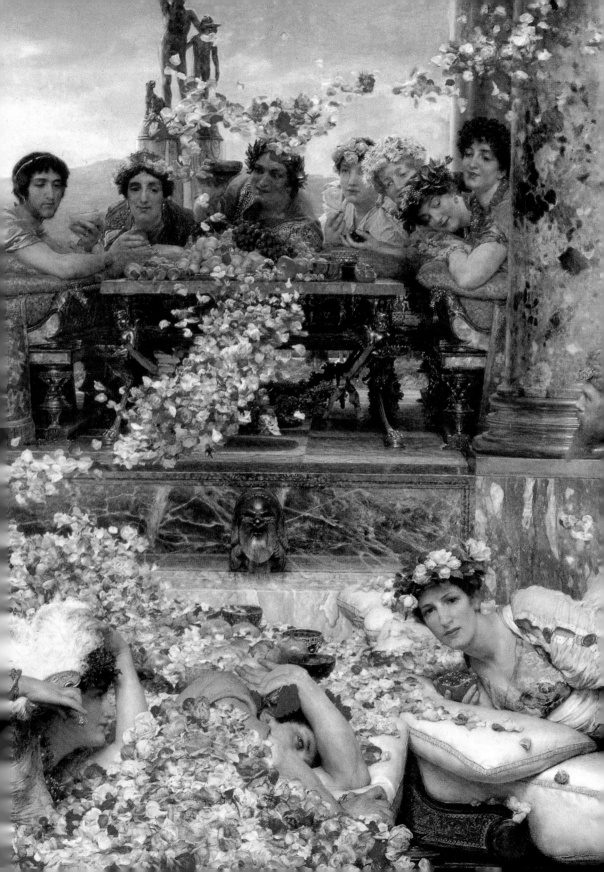

情緒與動作，只是一群沒有靈魂的魁儡、只是畫作構圖上的裝飾物。

阿瑪塔德瑪自己也承認，他的作品缺少宗教或精神層面，且他也無意在畫中加入關於社會或道德問題的評論，他認為藝術應該提高人對於美的體認，而不是說教式地傳達一個特定的觀點，這點和「拉斐爾前派」畫家正好相反。

他有時甚至也會畫「政治不正確」的歷史畫作——〈埃里歐加巴魯皇帝的玫瑰〉呈現了暴虐的羅馬帝王將訪客淹死於一場玫瑰花雨之中。，傳達出古代帝王奇特的心理問題，引起藝評及觀眾一陣譁然為了這幅畫，阿瑪塔德瑪每個禮拜特地安排從南法送來新鮮的花朵，最終繪畫玫瑰的技巧還是讓他得到了藝評的讚賞，而不是因為畫中殘暴的帝王而受到批評。

圖見99頁

對考古及細節的堅持講究

風俗畫，無論是現代或古裝的，常是為了傳達特定的寓意所畫，但阿瑪塔德瑪的作品卻刻意略過「信息」的傳達；換個角度來看，他也讓自己免於「高藝術」所賦予畫家的重擔，讓自己的作品留在平凡及世俗的娛樂層面——花朵、骨董、裝飾物所營造的華美情境、身著優雅服飾的男女——除了盡力畫美麗的事物之外，他對其他事都不感興趣。

沒有人會抱怨他的作品缺少「信息」，因為他會以絕佳的繪畫技巧，以及對考古的紮實研究來彌補缺失——他的古羅馬風俗畫描繪精確，讓作品成為歷史的教材。

他閱讀廣泛，家中圖書館藏書種類繁多，總數近四千本，參考用的素描水彩畫冊、印刷品、相簿則有一百六十七大本，共五千多張照片（逝世後捐贈給維多利亞與艾伯特博物館，後來移置英國伯明罕大學典藏），他藉由這些資料參考正確的文物年代、裝飾與歷史背景。

他的記憶力卓越，在義大利、埃及等地旅遊時的所見所聞也被

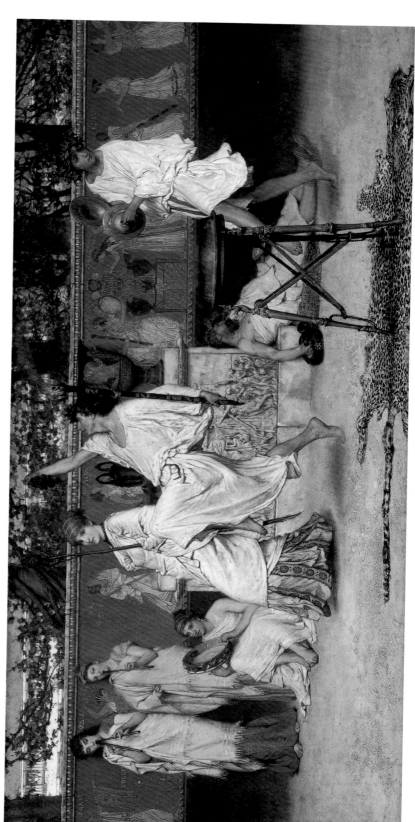

阿瑪塔德瑪
臨摹自拿坡里考古博物館一只紅色花瓶的圖騰
1860年代　鉛筆畫紙　13.9×42.5cm　伯明罕大學藏

阿瑪塔德瑪　**私人的慶典**　1871　油彩木板
42.1×82.5cm　私人收藏（下圖）

阿瑪塔德瑪　**當花朵回返**　1911　油彩木板　35.5×52.1cm　私人收藏（上圖）
阿瑪塔德瑪　**美地綻放**　1911　水彩紙版　16.5×23cm　英國利物浦利華夫人美術館藏（下圖）

阿瑪塔德瑪　**夏季之禮**　1911　油彩木板　35.5×52.1cm　美國楊百漢大學美術博物館藏

重新刻印在畫作中。幾乎所有的物件、每一個花瓶、雕塑或牆壁花紋及裝飾都從同一個美術館展出的文物得來。雖然他曾在古羅馬場景中畫上原生美洲的向日葵，但這樣的年代、地點錯置的狀況實屬罕見。

　　除了為畫作內容進行透徹的研究之外，他也有無比的耐心與毅力來創作一件作品，例如：〈卡拉卡拉及蓋塔〉的背景包括了七分之一個羅馬競技場，阿瑪塔德瑪預估在場的觀眾共有三萬五千人，而畫面顯露出來的段落就會有五千人，扣除半數的觀眾被柱子及花圈擋住，共兩千五百個觀眾，阿瑪塔德瑪毫不懈怠地將每個觀眾一一畫出。這幅長120公分，寬150公分的作品對於阿瑪塔德瑪來說是大篇幅的創作，但許多第一次見到他的作品的觀眾，仍訝異於一個畫面中可以出現這麼多細小的人物。阿瑪塔德瑪也為自己細緻的手藝感到驕傲，並常給參觀者一枚放大鏡來審視畫作的細節。

（下文接110頁）

阿瑪塔德瑪
古羅馬統帥馬略奧斯
（Gaius Marius）之家
1901　水彩鉛筆膠彩
36.3×50.7cm
曼徹斯特市立藝廊藏

〈卡拉卡拉及蓋塔〉

　　1907年阿瑪塔德瑪完成了最後一幅極具野心的重要作品〈卡拉卡拉及蓋塔〉，以公元第三世紀古羅馬皇室之爭為主題，再次探討了輝煌帝國中人心黑暗的一面。施維路斯（Septimius Severus）皇帝為了慶祝他的兩位兒子卡拉卡拉（Caracalla）及蓋塔（Geta）兩次戰勝波斯，因此興建了羅馬競技場，於公元203年完工。

　　競技場落成不久之後，施維路斯皇帝過世，帝國由卡拉卡拉及蓋塔共同掌權。兩兄弟掩飾著對彼此的敵意，直到卡拉卡拉欺騙蓋塔來到母親的住處和解，藉機將他親手殺死。在蓋塔死後，卡拉卡拉又處決了好幾千人，任何與蓋塔有關的人一概不放過。卡拉卡拉的獨裁暴政因此在歷史上留名。

　　阿瑪塔德瑪研究了許多考古資料，力求精確地描繪畫中出現的每一個皇室成員：在中央坐著的是施維路斯皇帝與皇后，卡拉卡拉在後方鬱鬱寡歡地倚靠著柱子，蓋塔則是在前方面對群眾。這看似平靜的一景，像是阿瑪塔德瑪所設計的電影序幕，提示了後續政治鬥爭、忌妒及死亡的開端，而在阿瑪塔德瑪的詮釋下，古羅馬中最殘酷的故事，仍然和美麗、奢華與壯麗輝煌的視覺想像脫離不了關係。

阿瑪塔德瑪
卡拉卡拉及蓋塔
1907　油彩木板
123.2×153.7cm
私人收藏

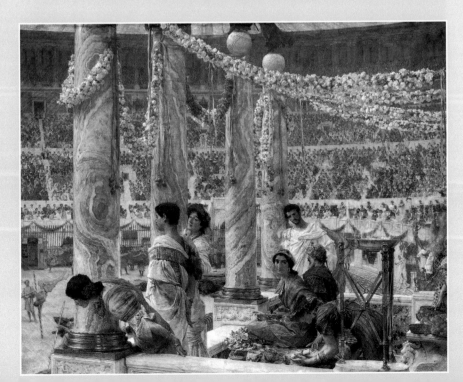

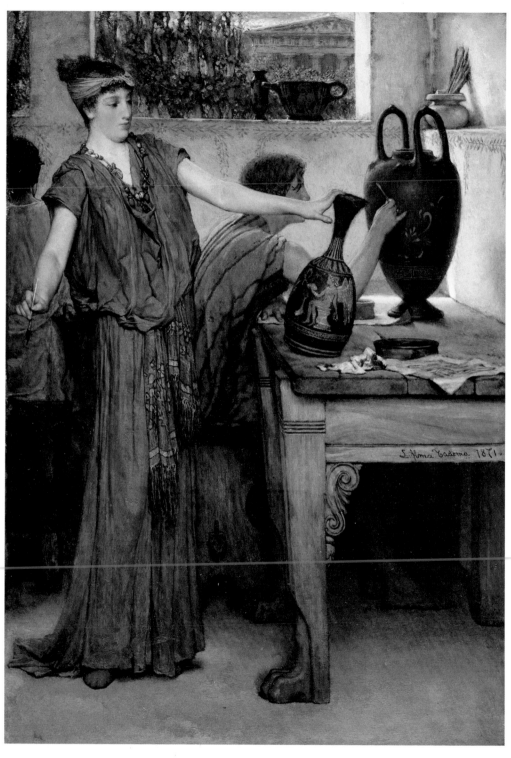

阿瑪塔德瑪　**彩繪陶器**　1871　油彩木板　39.2×27.3cm　英國曼徹斯特市立藝廊藏

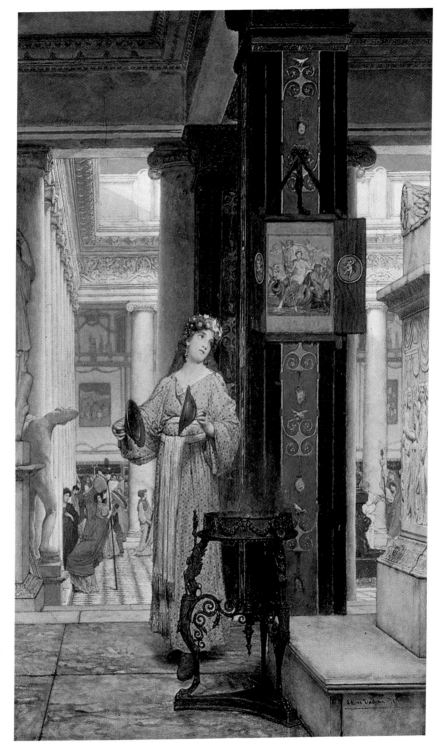

阿瑪塔德瑪　**於宮殿中**　1871　油彩畫布　90.2×52cm

奇特的視角與設計案例

　　阿瑪塔德瑪常採用不尋常的視角，例如〈最佳位置〉這幅作品即呈現了令人頭暈目眩的鳥瞰角度。在他的畫作中，主角常被垂直或橫向的拱門或樑柱給框住，或是只點綴了畫作的一個角落而以，類似日本版畫的構圖方式。

　　而這些安排並不是巧合，每一個小細節皆為了作品的整體而設計。阿瑪塔德瑪也常會不滿於畫作的構圖而重新修改，有時甚至在畫作賣出之後仍繼續改畫。一些他的早期畫作被分為多個片段重新繪製，像是一幅被拒絕的作品最後甚至重新被製成了一張昂貴的桌布。他常吹毛求疵地監督重製畫作的版畫師傅，招致師傅們的抱怨，但因為他是一個完美主義者，因此對合作夥伴的要求也很高。

　　在獲得成功之後，阿瑪塔德瑪更涉足許多實驗性創作，他形容這些作品為「姊妹作」，其中包括了書籍插圖、舞台及服飾設計的案件，例如為莎士比亞劇《辛白林》女角所設計的服飾在當時蔚為風潮。

　　但他在繪畫之外最大的貢獻仍是在建築設計上，在1906年他獲得了英國皇家建築學會頒發的金牌，表彰他藉由繪畫推廣了建築美學，他也是唯一一個受頒這個獎章的藝術家。阿瑪塔德瑪對於建築懷有絕對的熱誠，就算畫作中的建築「全部都是虛構的」，但其透視的精確度使它們成為重建古羅馬建築最佳的藍圖。

阿瑪塔德瑪於1906年獲頒「英國皇家建築學會頒發的金牌」時留影。

110

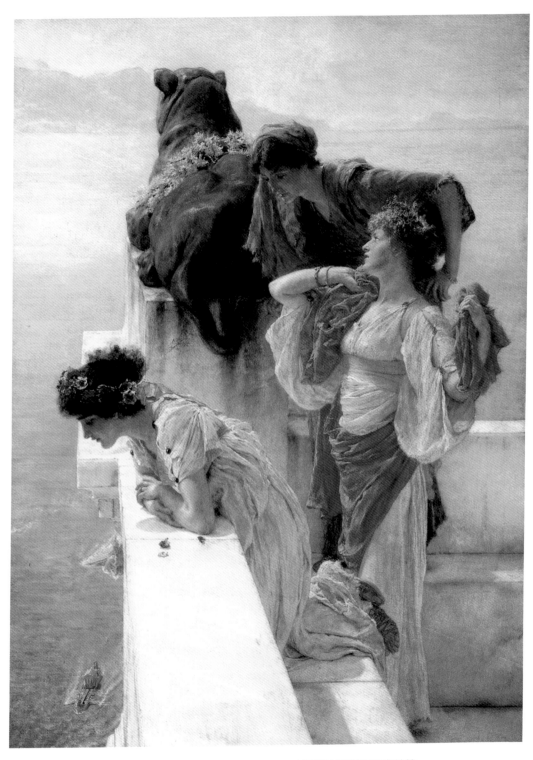

阿瑪塔德瑪　**最佳位置**　1895　油彩木板　64×44.5cm　美國洛杉磯蓋提美術館藏

〈羅馬帝王哈德良參觀羅馬不列顛人的窯場〉

〈羅馬帝王哈德良參觀羅馬不列顛人的窯場〉三聯作原是一幅完整的油畫作品，1884年曾於皇家藝術學院展出，阿瑪塔德瑪後來在1892年之後將這幅作品分成三份。原作的大小與〈雕塑藝廊〉和〈畫廊〉相近，高220公分、寬167公分，並且在題材上相關聯，探討了古代三種藝術類別：繪畫、雕塑、陶藝。

這幅畫也接續了前兩幅作品的主軸，以商業場域做為切入點，呈現了一個製陶工廠，上層是展示銷售的地方，而在樓梯旁牆上的拉丁俚語「Salve Lucri」（錢，歡迎你）源自於龐貝古城商店裡的塗鴉，也點明了畫作欲呈現的商業性質。

這幅畫的靈感似乎來自埃伯斯（Georg Ebers）1881年出版的小說《在英國的羅馬帝王》，其中強調哈德良對鄉鎮工藝發展的關注，具歷史記載這位羅馬帝王曾在公元121年走訪英格蘭，阿瑪塔德瑪因此參考了諸多考古資料創作了這一幅唯一描繪古羅馬時期英國生活的作品。

一張照片記錄了四十八歲的阿瑪塔德瑪與這幅作品未完成的樣貌，他以白色粉筆大膽地規畫構圖，畫面同時可見帝王一行人在上層，而拉坯的工人於左下角，這也提示了人物的階級，但前景的兩名工人明顯地影響了階級的排序，持托盤上樓梯的工人成為全畫的焦點，在構圖上的重要性已踰越傳統藝術理論。

據傳，荷蘭女皇反對底層的工人搶走帝王的風采，因此拒絕了這幅畫作。但我們只能說，在阿瑪塔德瑪的作品中，一個用來輔助購圖的簡單元素，也能被評論者複雜化、政治化解讀，此為一個清楚的範例。

阿瑪塔德瑪將一幅畫拆為三份之後，可以被分別簡略地歸類為「工人的世界」、「帝王一行人」以及「軀體藝術的表現」三種不同的主題。「工人的世界」為左下角的部分，前景有一名頭頂陶罐的工人，背景則有一排在底層拉坯的製陶工人，人頭的大小和拱門掛著的油燈幾乎一樣大，象徵了這些工人地位的微不足道。

另外，陶瓶上的紋路也經過阿瑪塔德瑪仔細地研究，除了參考

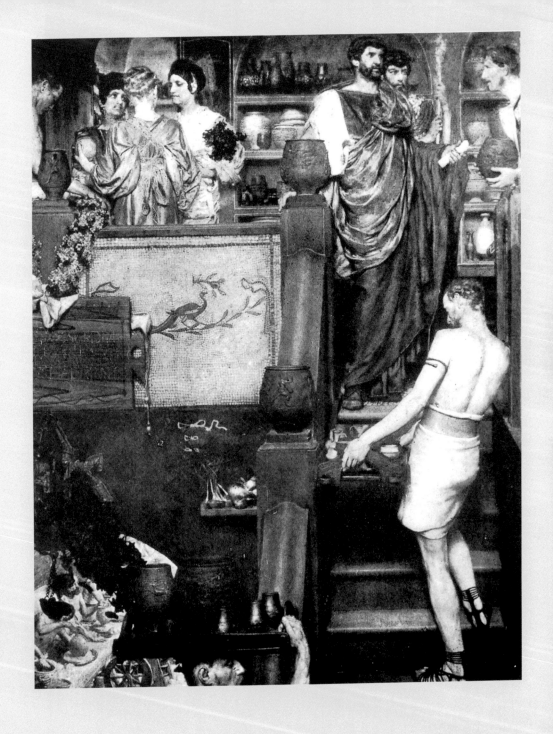

阿瑪塔德瑪　**哈德良大帝參觀羅馬不列顛人的窯場**　1884　雕版印刷　原油畫尺寸約為220×167cm

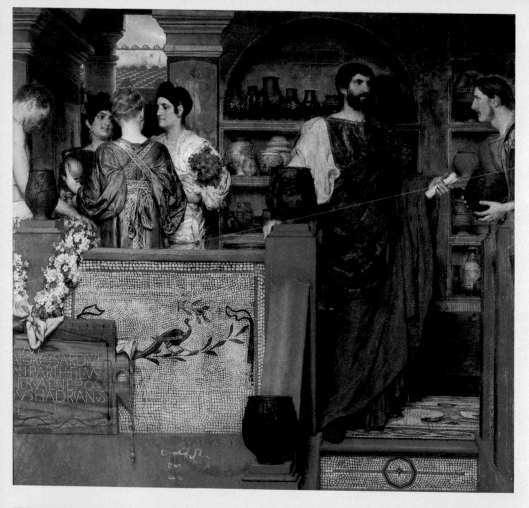

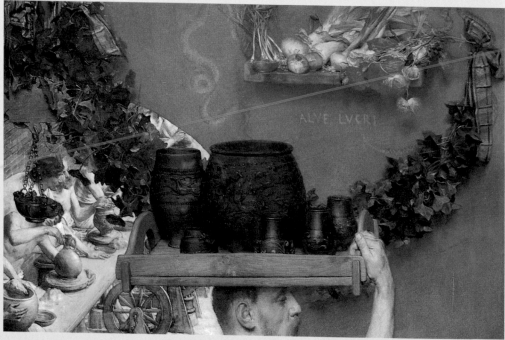

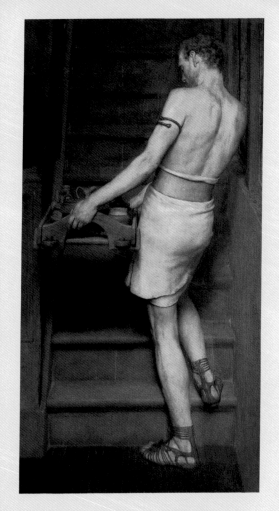

阿瑪塔德瑪　**一個羅馬不列顛陶藝師傅**　1884
油彩畫布　152.5×80cm　巴黎奧塞美術館藏

阿瑪塔德瑪
哈德良大帝參觀羅馬不列顛人的窯場　1884
油彩畫布　76.2×119.4cm
荷蘭海牙皇室收藏（左頁上圖）

阿瑪塔德瑪　**在不列顛的羅馬陶藝師傅**　1884
油彩畫布　159×171cm
阿姆斯特丹市立美術館藏（左頁下圖）

照片之外，他還雇用畫師高爾（J.J. Gaul）繪製羅馬不列顛的陶藝作品，高爾交付的水彩作品中包括了許多種類的陶藝創作，但阿瑪塔德瑪只選擇了其中的一小部分，關於戰爭或狩獵的裝飾紋路一概不採用，這顯示了阿瑪塔德瑪選擇以經過篩選、提升藝術價值的手法，重新詮釋歷史畫作。

原作的上方則是社會階級最高的「帝王一行人」，取材自埃伯斯撰寫的小說中的角色，右方哈德良大帝正與陶器商人交談，妻子、仕女及一位女詩人則在左方，她們的髮型經過阿瑪塔德瑪精心考究，是當時最時髦的造型。19世紀的作家曾讚揚哈德良對於藝術發展的貢獻，而這幅畫中人物對陶藝工廠親切關心，和歷史中的描述一致。

最後一幅獨立出來的畫作專注於右方正在上樓梯的工人背影，阿瑪塔德瑪很滿意這幅全身人像畫，靈巧的動作及軀幹肌肉也描繪地恰到好處，哈德良大帝與之比較起來，反而令人感到生硬。就這名工人的髮型與左臂的裝飾環來看，他並不是一名羅馬人，也不是個奴隸，而是一個獲得自由的大不列顛人。

阿瑪塔德瑪從未將這幅作品賣出，或許他沒有動力在藝術市場上公開這幅作品，因為這是原作最受爭議的部分，也或許他自己希望留下這幅畫，因為這是他最成功的人像作品之一。他對於這幅作品期待甚高，所以在遺囑中將這幅畫捐贈給巴黎盧森堡美術館，成為他在法國的代表作品。

左起：阿瑪塔德瑪收藏的考古照片：哈德良大帝的大理石頭像。
阿瑪塔德瑪 **哈德良之妻** 1862 鉛筆畫紙 10.1×12.7cm 英國伯明罕大學藏
阿瑪塔德瑪雇用畫師高爾所繪製的羅馬不列顛陶藝作品 1880年代 水彩 13×12.7cm

阿瑪塔德瑪
臨摹古物雕像的髮型習作
年代未詳 22.6×31.8cm
英國伯明罕大學藏

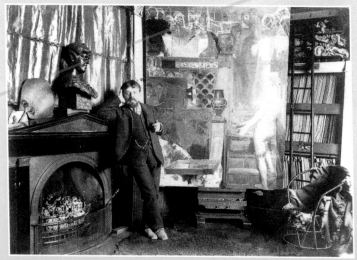

阿瑪塔德瑪攝於〈哈德良大帝參觀羅馬不列顛人的窯場〉之前，約1883年。

阿瑪塔德瑪爲何能獲得成功？

圖見118頁

　　說阿瑪塔德瑪是維多利亞時代中，所有畫家裡最成功、最熱門的一位，並不誇大。他的作品雖然價格不菲，但仍受許多藏家追捧，畫作的複製品也可以賣超過千份。據雜誌報導，他的〈酒神祭典〉複製版畫曾賣了超過四萬張。阿瑪塔德瑪因此能單獨靠賣畫以及複製畫的版權費來維持奢華的生活風格（居住在皇宮般的房子、昂貴的派對，以及經常性的國外旅遊）。

圖見120頁
圖見122頁

　　他在創作生涯中創下了多項記錄：〈荷馬朗誦詩歌〉在1903年以3萬元美金賣給了美國的藏家，是該年售出最昂貴的藝術品；而被大量複印的〈羅馬公眾澡堂〉，也讓他獲得1萬元英鎊的版權費。

　　想想看，在一個世紀以前的幣值至少需要乘以三十倍才能轉換為今天的價格，而他一幅簡單的作品就要價2千元英鎊，肖像畫委託的價格則是一幅6百至8百英鎊之間，在今日的藝術市場中，這些畫作要價百萬、千萬並不令人訝異。

　　對於這些現象簡單的解釋，我們能說，阿瑪塔德瑪就像是其他成功的創業家，在六十年的職業生涯中，洞悉了什麼是觀眾想要的，並且能不斷地交出令人滿意的成果……。

　　阿瑪塔德瑪原是位歷史畫家，直到他找到了市場空缺，以畫作描繪對於愜意生活的想像，表現中上階級富裕的面貌，才成為炙手可熱的大眾畫家。他日後便專注在同一藝術風格中耕耘，他的繪畫主題包

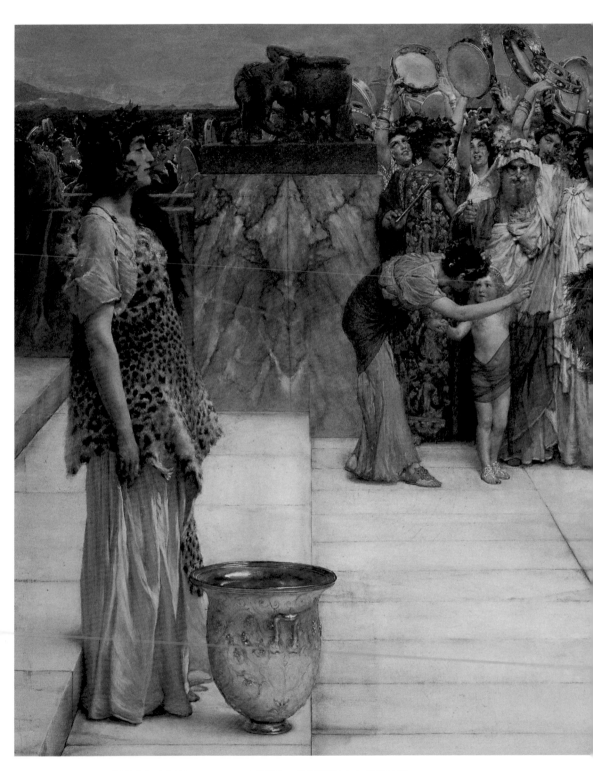

阿瑪塔德瑪　**酒神祭典（局部）**　1889　油彩畫布　德國漢堡市立美術館藏

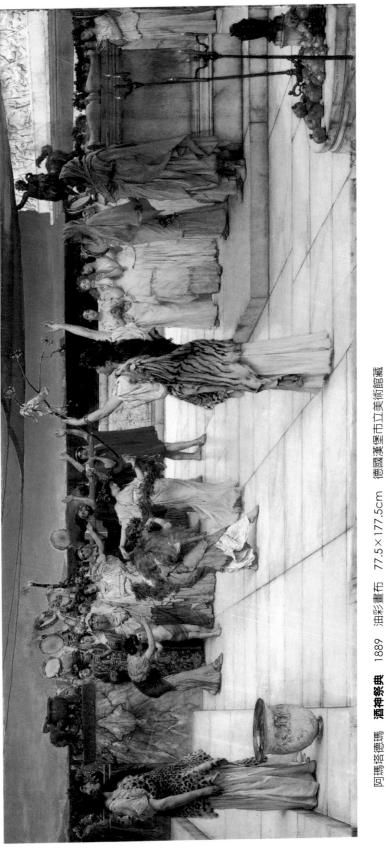

阿瑪塔德瑪　**酒神祭典**　1889　油彩畫布　77.5×177.5cm　德國漢堡市立美術館藏

阿瑪塔德瑪
〈荷馬朗誦詩歌〉習作
1884-5　鉛筆畫紙
11.4×22.9cm
紐約達西斯博物館藏

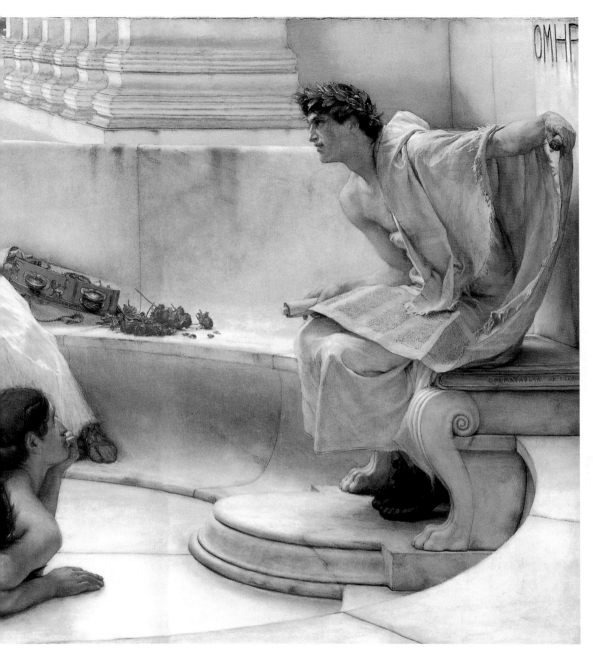

阿瑪塔德瑪　**荷馬朗誦詩歌**　1885　油彩畫布　91.4×183.8cm　費城美術館藏，George W. Elkins捐贈

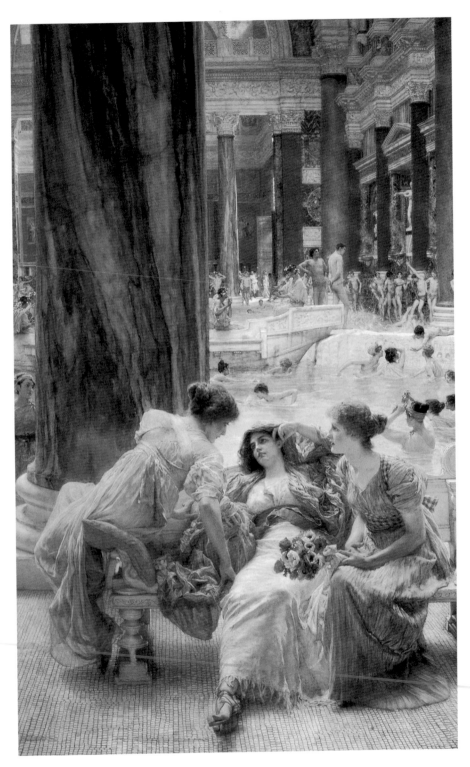

阿瑪塔德瑪　**卡拉卡拉澡堂**　1899　油彩畫布　152.5×95cm　私人收藏

卡拉卡拉澡堂，又名羅馬公衆澡堂（Thermae Antoninianae），於公元212至216年間建造，位於羅馬東南區，現今只剩殘骸。阿瑪塔德瑪雖然將畫作題名設定於此，但為了復原詳細的室內陳設，便參考了另一處位於羅馬市中心的公衆澡堂——戴奧克利仙浴場（Bath of Diocletian）。

阿瑪塔德瑪收藏的考古照片：戴奧克利仙浴場。

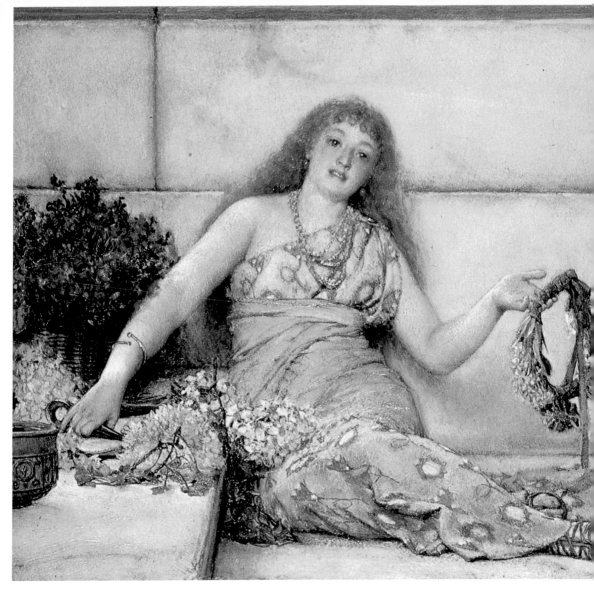

阿瑪塔德瑪　**於卡比托的台階上**　1874　油彩畫布　22.8×43.1cm
阿瑪塔德瑪　**秋天**　1874　水彩畫紙　24.8×58.5cm　英國利物浦（沃克）美術館藏（下圖左）

阿瑪塔德瑪　**酒神與森林之神**　約1874　水彩白粉筆畫紙　15.4×35.7cm
比利時安特衛普皇家美術博物館藏（下圖右）

括了：骨董收藏、奢華派對、情侶之間的調情，而這也正好反映了他自己的生活，他對晚宴的喜愛，甚至是備受壓抑的情慾流露。

事實上，他的目標群眾希望自己被描繪成優雅地「穿著羅馬古袍的英國人」，這樣的慾望及風潮或許在今日令人難以理解，但究竟對於阿瑪塔德瑪那一代的人而言，扮演古羅馬人的特殊吸引力為何？

在阿瑪塔德瑪以驚人的技巧重建歷史畫作的同時，也提供了觀眾一個輕鬆、簡單、在社會道德能接受的範圍內，但有時近乎情色的視覺享受。畫作的主人翁是貴族、是藝術愛好者，也或許是相愛的戀人，他在成為爵士的同年發表演說提到：「我不斷地嘗試在畫作中表達，古羅馬人是有血有肉的一般人，和我們無異，能被同樣的熱情及情緒所打動」，而他是提出「古羅馬中產階級和英國的中產階級文化無異」的第一人，而這或許正巧搔到了英國人的癢處。

以歷史重塑手法來看

阿瑪塔德瑪將歷史繪畫令人敬重的特質以象徵性的背景及服裝顯現出來，但不讓歷史典故中一般人不知如何正確發音的名字，成為解讀畫作的困擾，而這樣的創作態度也延伸至畫作的命名之上，如：〈皇后芙雷德康達在主教皮泰克修斯臨終床前〉般歷史教科書式落落長的題名，後來以簡短的詞彙〈午休〉、〈春天之聲〉等取代，或者容易記憶的詞句〈她的思緒陪同視線一同望向遠方〉做為題名。

許多資助阿瑪塔德瑪的收藏家是新興的工業鉅賈，但這些新富多半對於古典藝術及文學相對地不熟悉，因此阿瑪塔德瑪就像今日的流行歌手一樣，將複雜的主題簡化，賦予曲子易於享受的節奏。

阿瑪塔德瑪利用實際出土的考古資料，美化後重建成為古羅馬風俗的畫。而這種創作形式，較其他以歷史典故、傳奇人物或神話為基礎的作品來得平易近人。

在當時的英國人眼中，維多利亞時期與古羅馬帝國人民的才

阿瑪塔德瑪
無意識的較勁 1893
油彩畫布 45.1×62.8cm
英國布里斯托市立美術館藏
（上圖）

阿瑪塔德瑪收藏的考古照
片：羅馬戰士大理石坐像。

阿瑪塔德瑪 **皇后芙雷德康達在主教皮泰克修斯臨終床前** 1864
油彩畫布 荷蘭利瓦登市弗萊斯博物館藏

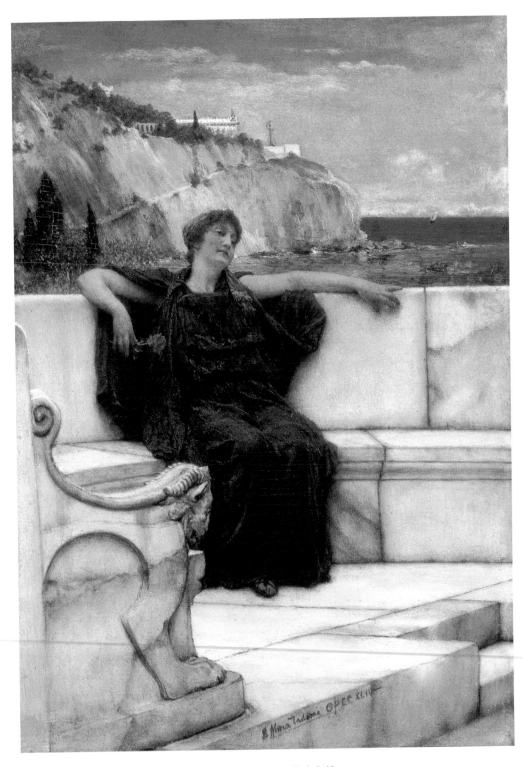

阿瑪塔德瑪　**休憩**　1882　油彩木板　23.5×16.6cm　私人收藏

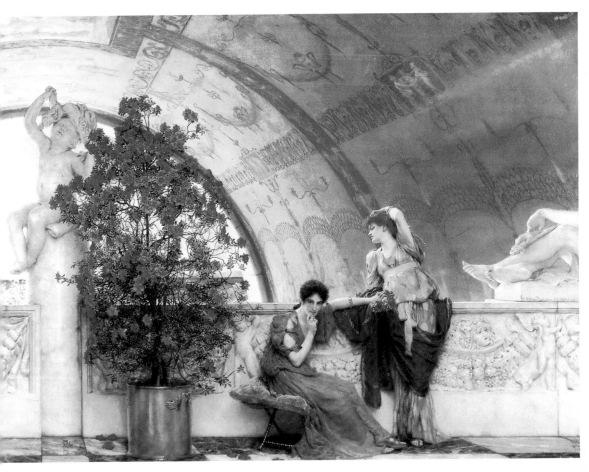

阿瑪塔德瑪
無意識的較勁 1893
油彩畫布 45.1×62.8cm
英國布里斯托市立美術館藏
（上圖）

阿瑪塔德瑪收藏的考古照
片：羅馬戰士大理石坐像。

阿瑪塔德瑪 **皇后芙雷德康達在主教皮泰克修斯臨終床前** 1864
油彩畫布 荷蘭利瓦登市弗萊斯博物館藏

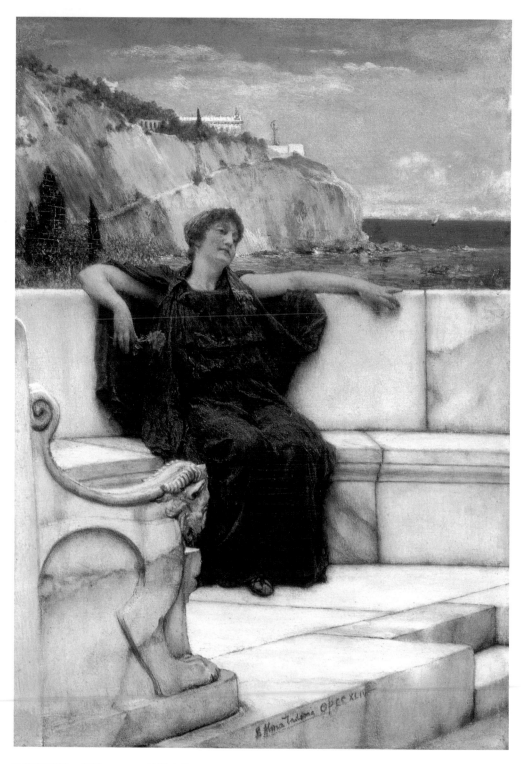

阿瑪塔德瑪　**休憩**　1882　油彩木板　23.5×16.6cm　私人收藏

阿瑪塔德瑪
春天之聲
1910
油彩木板
48.8×115cm
私人收藏

〈春天之聲〉

〈春天之聲〉的特別之處在於背景。一般而言，阿瑪塔德瑪的海景會維持簡單的構圖以

襯托出主要人物。但在此他安排了寬闊的陸地，與海對比形成了活潑的構圖。

中間的女子輕鬆地坐著，對著前方燃燒的柱子微笑。我們難以察覺任何異處，因為背景

的人物分散了注意力，需要仔細觀察才會發現女子身後的山坡上，正有一群人在舉行祭典。

燃燒的柱子、祭典的儀式等符號所代表的含意不詳，只能解讀畫家在晚期開始對神祕現象感

到興趣，畫作也從歷史的主題轉變為傾向象徵主義的風格。

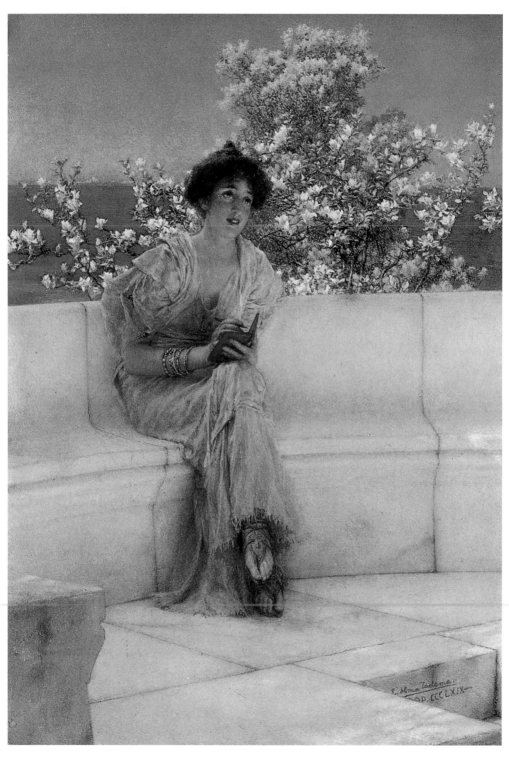

阿瑪塔德瑪　**現在正是春天，世界舒適合宜**　1902　油彩畫布　34.3×24.1cm

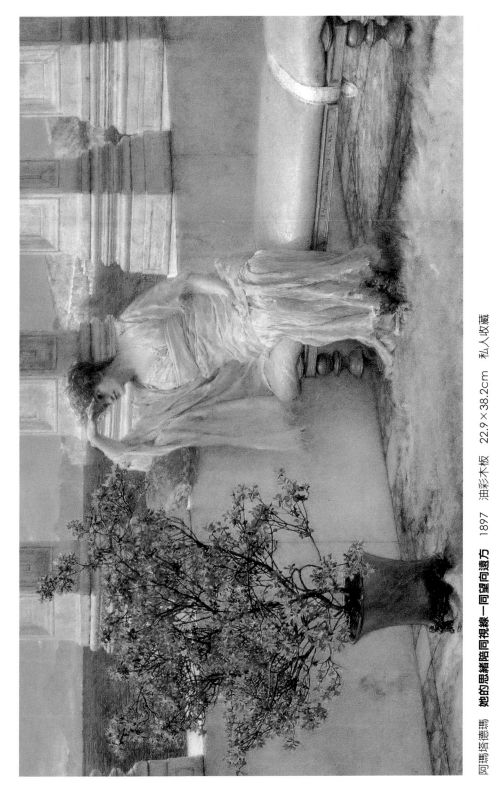

阿瑪塔德瑪　**她的思緒陪同視線一同望向遠方**　1897　油彩木板　22.9×38.2cm　私人收藏

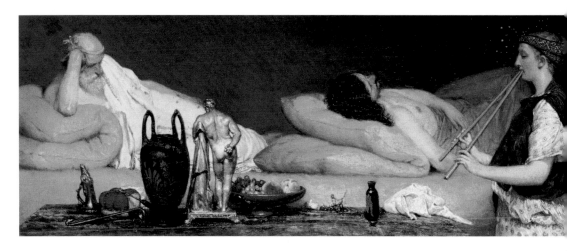

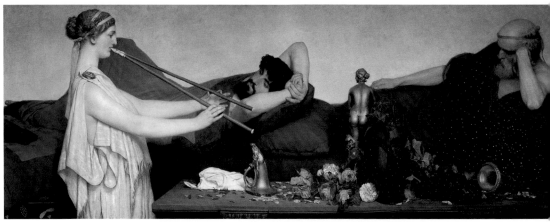

阿瑪塔德瑪
臨摹自一只的紅色花瓶的圖騰
1860年代　鉛筆畫紙
13.9×24.1cm
伯明罕大學藏

阿瑪塔德瑪　**午睡**　1868　油彩木板　13×34.2cm
美國加州Nicholson收藏（左頁上圖）

阿瑪塔德瑪　**午睡**　1868　油彩畫布　130×360cm
馬德里普拉多美術館藏（左頁中圖）

阿瑪塔德瑪
晚宴（希臘）
1873
油彩木板
16.5×58.5cm
倫敦威廉莫里斯美術館藏

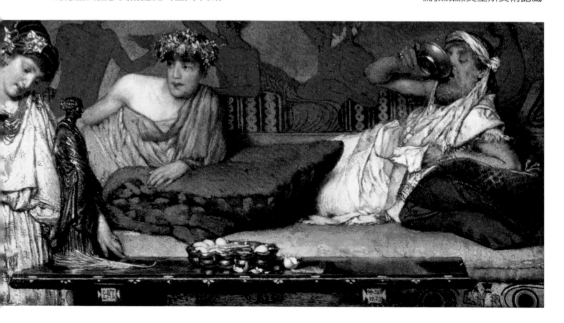

識、社會的富裕與價值觀有諸多可相媲美之處。以現代的眼光來看，阿瑪塔德瑪對於維多利亞時期中產階級的評論十分明確：資產所有權概念的興起、蓬勃的藝術資助文化、無時無刻地從旁服侍的傭人們、保守又逗人的戀愛及求婚主題，以及永遠花不完的閒暇時光（從嫁入豪門的婦人身上特別能顯露出來）。

對於一個物質主義充斥的社會，他提供了物超所值的奢侈品——充滿人物與考古裝飾的細緻作品及數不盡的花朵，就如維多利亞時期豪門客廳內會擺上大量的畫作一樣；他讓我們一撇過往，提供了無止盡的話題與想像空間，滿足當時社會求新求變但又挑剔的味蕾。

他發現了北歐及美國人對於地中海色彩及陽光的喜愛，因此在自己的作品中加入了拿坡里著名的海岸景觀。他也提供了一條潛在的、逃避現實的管道：任何令人不悅或骯髒的東西不曾在他的畫作中出現過，連一點傷感的情緒也難以察覺，所有的事物皆提昇到完美且令人愉悅的層次。

阿瑪塔德瑪
在希望與恐懼之間
1876　油彩畫布
78.1×128.2cm
私人收藏
（右頁圖為局部）

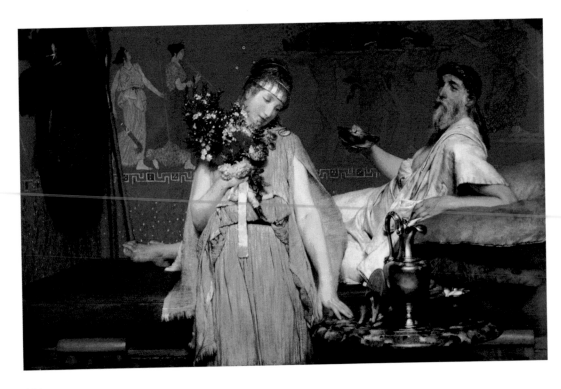

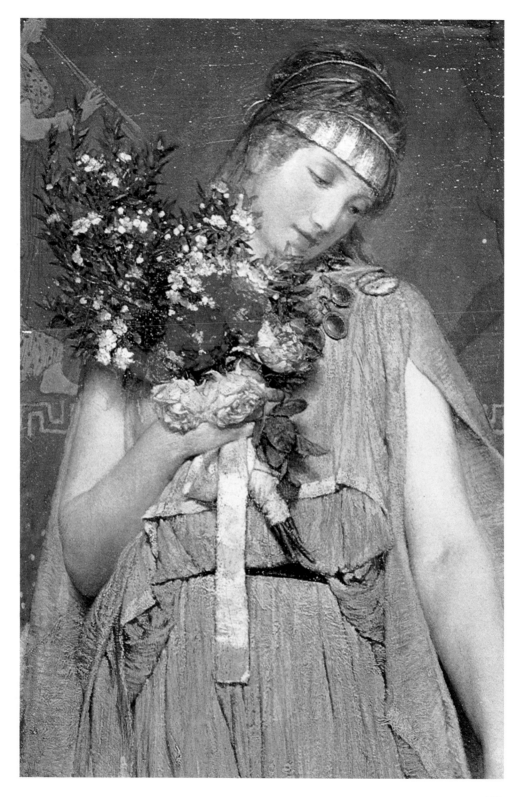

不只如此，他也生活在對的時代——維多利亞時期大眾生活安詳富裕，以他1902年創作的一幅〈現在正是春天，世界舒適合宜〉畫作來題名，做為這個時代的代表標語再也貼切不過了。這個時代的人深信自己在世界歷史的推展中，佔有一席之地，他們對於探險及新穎的事物也很感興趣，因此阿瑪塔德瑪所描繪的作品，好似在這種學習與娛樂的慾望之間找到了完美的平衡點。

阿瑪塔德瑪收藏的考古照片：古羅馬出產文物，銅製的按摩棒可用來搔癢、清潔身體。

以畫作的情色成分來看

因為購買他作品的收藏家皆為男性，畫作中性感裸露的女性不可否認地成為一大賣點，阿瑪塔德瑪畫中主角或許是「穿著羅馬古袍的英國人」，但她們總是以即將退去衣袍，或是一絲不掛地出現在浴池旁的樣貌示人。阿瑪塔德瑪選擇這些「性感」題材的尺度似

阿瑪塔德瑪　**溫水浴室**
1881　油彩畫布
24.2×33cm
英國利物浦利華夫人美術館藏

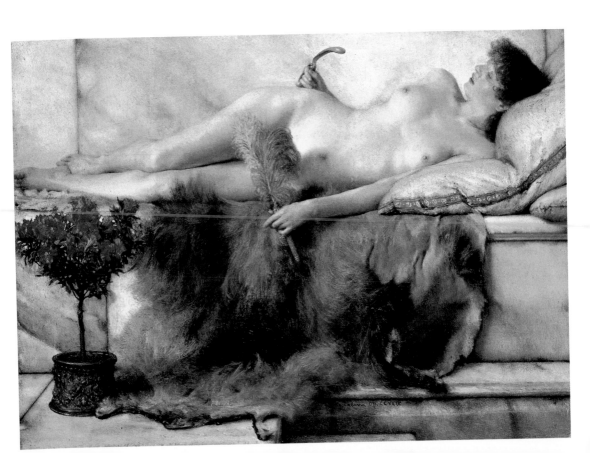

阿瑪塔德瑪收藏的考古照片：公元
前一世紀古希臘羅馬大理石雕像。

阿瑪塔德瑪　**雕塑家的模特兒**
1877　油彩畫布　195.5×86cm
私人收藏

乎難以捉摸，他常提供觀者從作品中一瞥澡堂或更衣室的機會，有時甚至也創作像〈溫水浴室〉般露骨的畫作。

　　同時代的英國約克郡主教便在給友人信中做出了這樣的評論：「在這段時間裡我特別因為阿瑪塔德瑪的一場展覽而費盡心思，展覽中有一幅描繪維納斯裸體的作品（他所指的即為〈雕塑家的模特兒〉）……或許這幅畫背後真有足夠的藝術價值能夠解釋女性軀體的裸露，在古代藝術巨匠的作品中我們可以特別放寬尺度，但，讓一個活著的藝術家展示一幅真人大小、幾乎如相片般真實的裸體美女，恐怕讓我興起了藝術之外的念頭，而這是需要被譴責的。」

　　傳言英國國王愛德華七世曾委託阿瑪塔德瑪創作一系列更露骨的畫作，甚至是讓他在溫沙堡宮殿（Windsor Castle）帷幕後直接創作這樣的壁畫，然而這樣的傳言從未被證實，因此一般英國大眾對阿瑪塔德瑪的評論仍認為他是值得尊敬、品德高尚的畫家。

　　阿瑪塔德瑪會謹慎地選擇題材，確認自己的作品是可以被世俗眼光所接受的，例如將畫作的背景設在遙遠的古代（畢竟古羅馬人花很多時間在公眾澡堂裡，而沒有人會穿著衣服泡澡），加上細膩

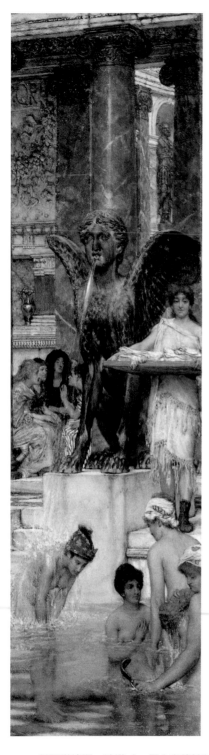

阿瑪塔德瑪　**沐浴（一個古老傳統）**　1876　油彩木板　28×8cm　德國漢堡市立美術館藏（左圖）
阿瑪塔德瑪　**秋天**　1877　油彩畫布　74.9×38cm　英國伯明罕美術館藏（右圖）
阿瑪塔德瑪　**羅馬波格塞公園的春天**　1877　水彩畫紙　29.9×20.3cm　私人收藏（右頁圖）

的畫工以及豐富的考古資料，不可否認地，這些作品成了嚴肅的歷史畫作，在這個框架下，以及對的場合裡，裸體畫便不會被批評為傷風敗俗。

阿瑪塔德瑪　**愉快登晉**
1883　油彩木板
41.9×54.8cm
私人收藏

「啟迪好萊塢的畫家」

多位藝評家也認為，阿瑪塔德瑪為好萊塢早期劇作立下了典範，美國無聲電影之父格雷菲斯（D.W. Griffith）的經典〈黨同伐異〉、導演戴米爾（Cecil B. DeMille）的〈埃及豔后〉、〈十誡〉等影片浩大的場景，以及華麗的服飾設計或許要感謝阿瑪塔德瑪對與古羅馬、埃及的細膩描繪。

許多阿瑪塔德瑪的作品被美國的收藏家買下，今日阿瑪塔德瑪的作品有半數被美國的公立美術館或私人收藏，像是〈春天〉以及

〈春天〉

圖見144～146頁

阿瑪塔德瑪共花了四年的時間完成〈春天〉。畫中描繪了古羅馬帝國時代一場獻給花神的慶典，在每年春季的四月舉行。畫作呈現一群多彩多姿的遊行群眾，由捧花的小女孩們為首，行經由大理石打造的蜿蜒街道。

仰賴符號的解讀，才能了解天真無邪的慶典後隱藏的寓意──隊伍中央撐起一塊匾額，上頭以拉丁文寫著「我敬獻這塊田園給您，土地與家園的守護生育之神，皮亞普斯；此地於沿海的城市，他們都敬仰著你，因此岸邊充滿了牡蠣。」

這塊匾額讚頌的皮亞普斯（Priapus）是田園之神，也是男性生殖器之神，因此可推敲慶典的本質並沒有表面上看起來單純。在畫框上刻著一篇斯文本恩的十四行詩：「那塊土地有著豐富的色彩與傳說，那個地方的時光未曾蒙上陰影，土地也散發著榮耀的光輝，花朵發出的音樂低吟不止。」十四行詩前段看似單純地描寫風景，直到後段：「在森林中春天退去了她一半的衣裳，露出可愛泛紅的臉龐，或在河畔邊聽著戀人絮語，因為這裡是他們的歸屬。」

這些詩句連結了春天與性愛的享樂，進一步細看畫中引用的考古資料：匾額支架上圓形的圖像，以及遊行者手上拿的鈴鼓，可見半裸的男女嬉戲的圖案，這些圖案取材自龐貝古城的壁畫；另外隱藏在遊行群眾之中的，還有兩尊銀色戴著羊角的森林之神，肩膀上扛著酒神嬰孩，象徵著好色與享樂；酒神時常配戴花冠，在此許多遊行的群眾也予以仿效，突顯了〈春天〉的享樂主題。

阿瑪塔德瑪或許希望藉由〈春天〉再現古羅馬帝國的文化民俗：花神在古羅馬神話中掌管了農作物的成長與人的生育能力。他們將花神當作固定祭祀的神祇之一，顯現在天主教興起之前古羅馬人對於性的不忌諱。多彩的遊行慶典、豐富的象徵符號、華美的建築……，巧妙地描繪了熱情、輝煌、想像力豐富，以及不為人知的另一種古羅馬文化。

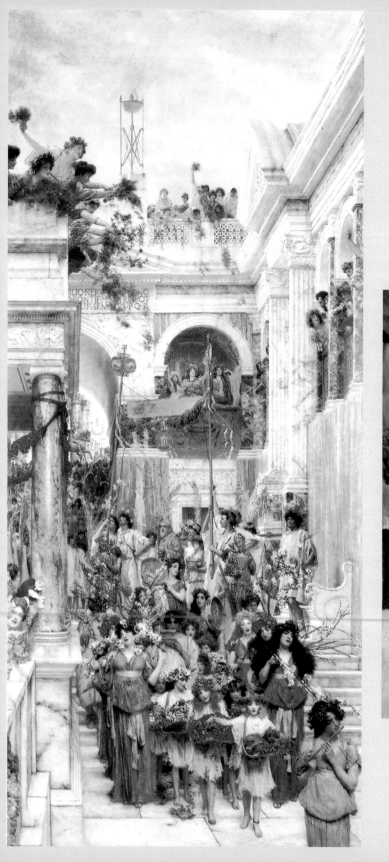
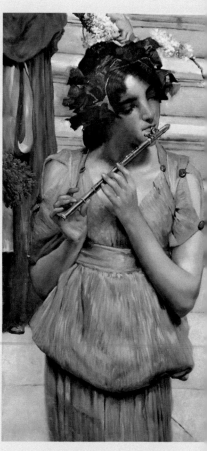

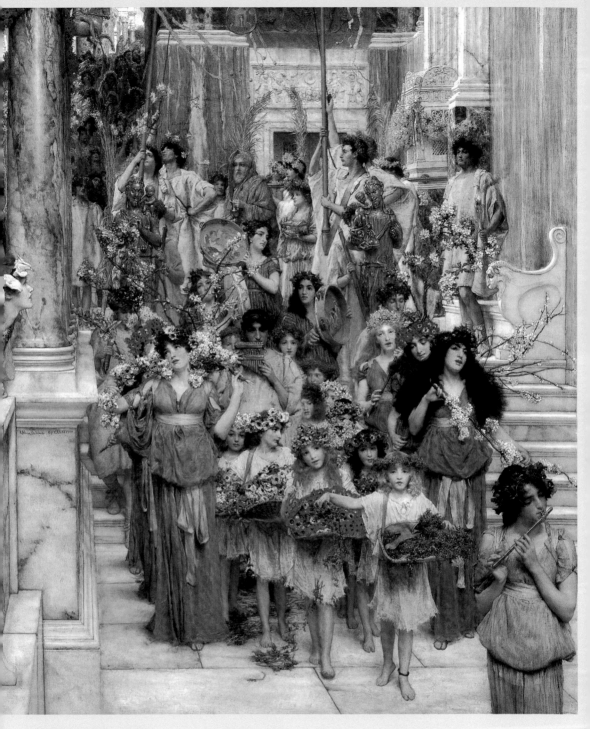

阿瑪塔德瑪　**春天（局部I）**　1894　油彩畫布（上圖）

阿瑪塔德瑪　**春天**　1894　油彩畫布　179.2×80.3cm　美國洛杉磯蓋提博物館藏（左頁左圖）
阿瑪塔德瑪　**春天（局部III）**：前景吹笛女孩巧妙地平衡了畫面構圖，賦予畫面更深的層次感。（左頁右圖）

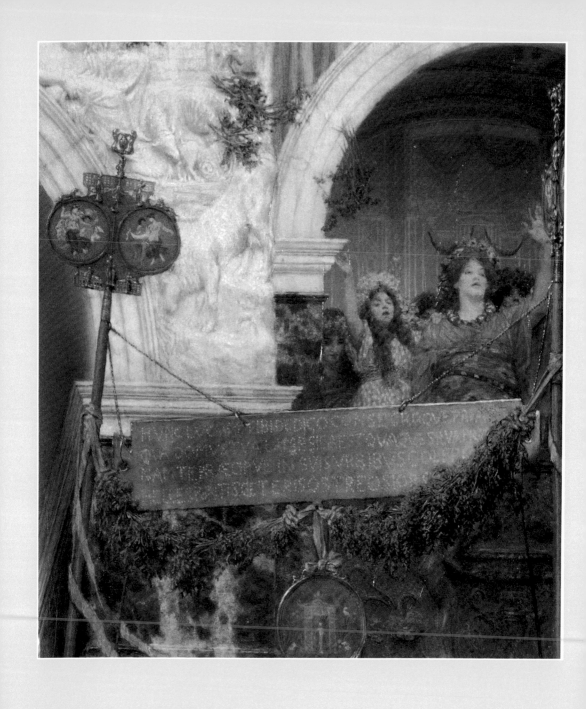

阿瑪塔德瑪　**春天（局部II）**：手執牌坊的圖樣，取材自龐貝古城的壁畫。

龐貝古城中的兩幅壁畫〈牧神與酒
神〉出現在阿瑪塔德瑪〈春天〉中
的手執牌坊上。（本頁二圖）

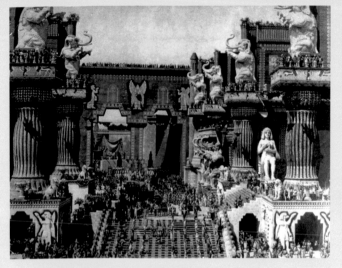

美國無聲電影之父格雷菲斯的經典作品〈黨同伐異〉一幕。

〈黨同伐異〉一幕。

〈埃及豔后〉一幕。

戴米爾執導的〈埃及豔后〉（1934）
宣傳照片〈凱薩成功地進入了羅馬〉。
這部影片在拍攝時參考了阿瑪塔德瑪的
〈春天〉。

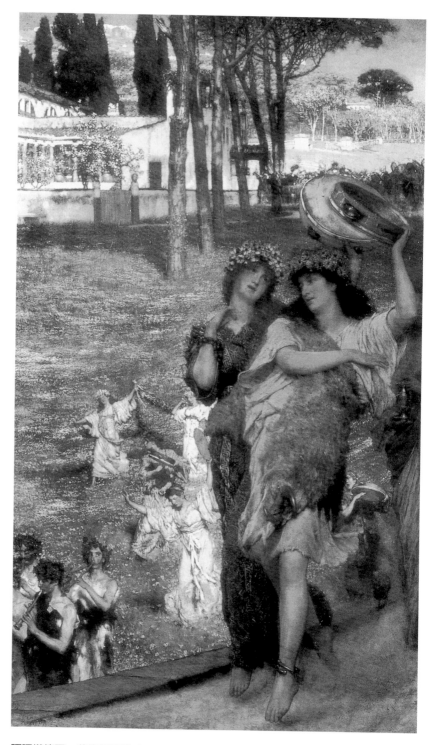

阿瑪塔德瑪　**前往穀神殿（Temple of Ceres）的途中**　1879　油彩畫布
89×53.1cm　私人收藏

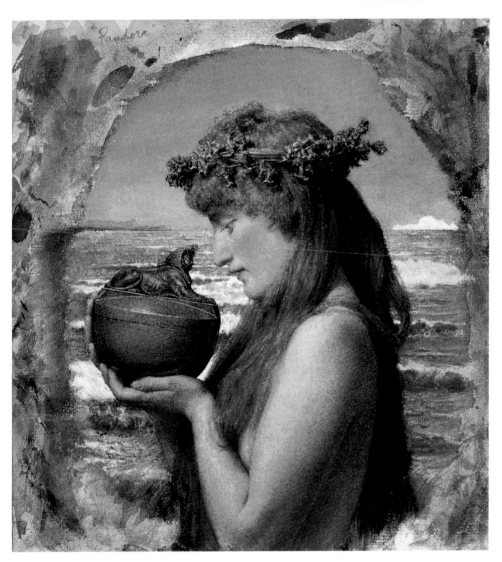

阿瑪塔德瑪　**誠摯的歡迎**　1878　油彩畫布　30.5×92.7cm　牛津艾希莫林博物館藏

阿瑪塔德瑪　**公聽會**　1881　油彩畫布
23.5×14.6cm

阿瑪塔德瑪　**潘朵拉**　1881　水彩
26×24.3cm　倫敦皇家水彩畫會藏（右頁上圖）

阿瑪塔德瑪　**羅馬花園**　1877　油彩畫布桃花心木板　20.2×53.5cm　荷蘭海牙莫里斯宅邸博物館藏

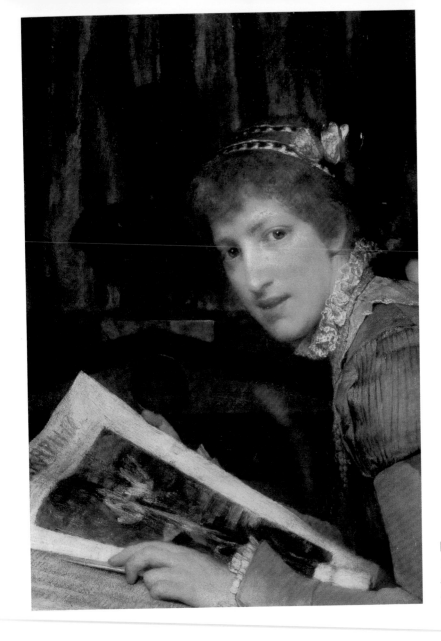

阿瑪塔德瑪　**打擾**
1880　油彩木板
43.2×30.5cm
倫敦Fulham公共圖書館藏

其他以古羅馬為題材的畫作當時已被美國收藏，並且藉由大量印刷獲得了一定的知名度，影片〈十誡〉的製作人就曾實際地在佈景設計師前攤開一張阿瑪塔德瑪的複製作品，表示這是他想達成的感覺。稱阿瑪塔德瑪為「啟迪好萊塢的畫家」並不誇大，雷利‧史考特（Ridley Scott）導演的〈神鬼戰士〉、以奇幻小說改編的〈納尼亞傳奇〉電影中的冰封城堡也以他的畫作為重要參考資料。

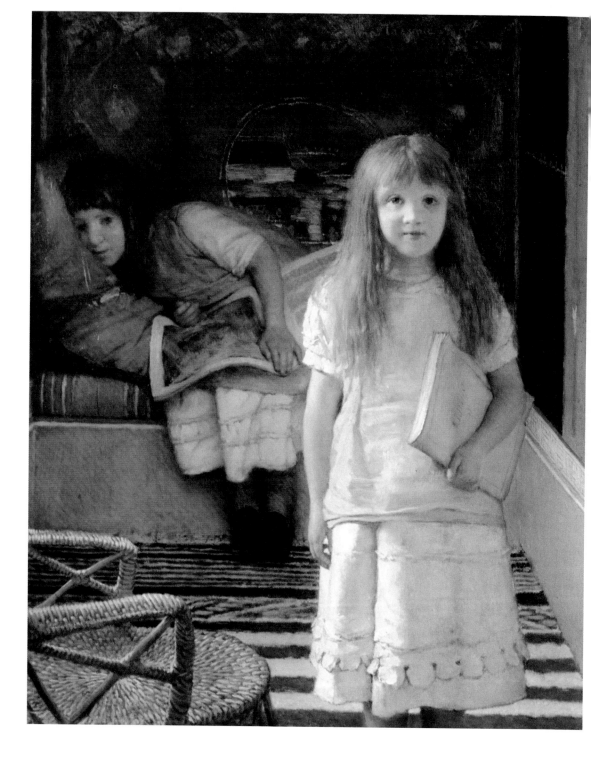

阿瑪塔德瑪　**這是我們的角落（蘿倫絲與安娜・阿瑪塔德瑪肖像）**　1873　油彩木板　56.5×47cm
阿姆斯特丹梵谷美術館藏

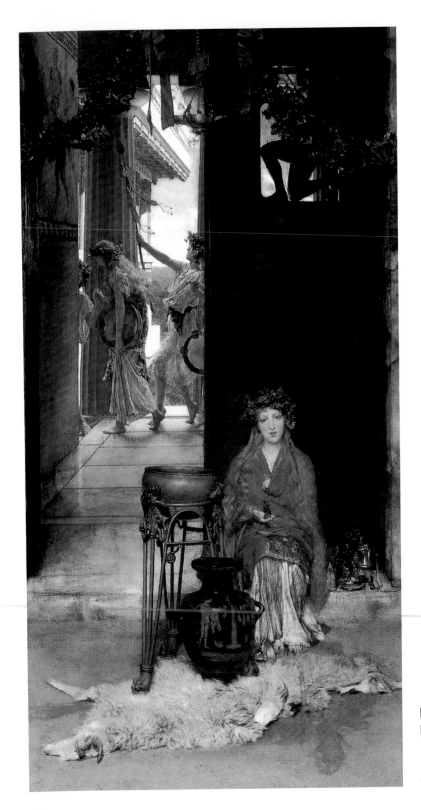

阿瑪塔德瑪
前往宮殿的途中
1882　油彩畫布
101.5×53.5cm
倫敦皇家藝術學院藏

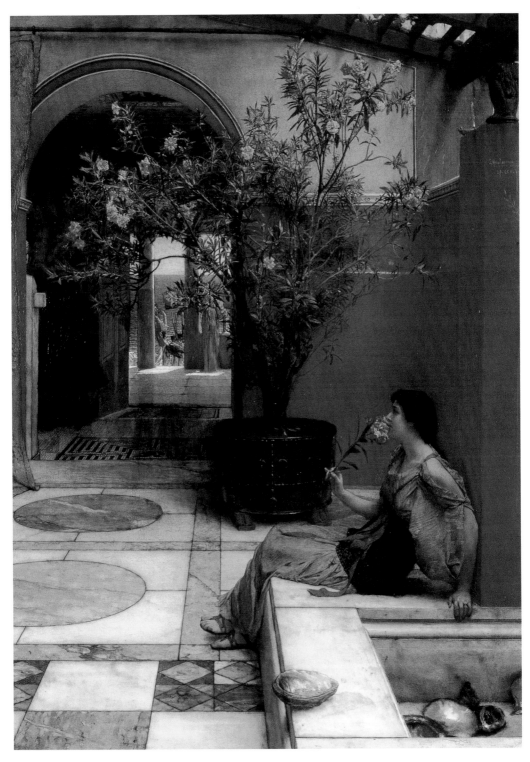

阿瑪塔德瑪　**夾竹桃**　1882　油彩木板　92.8×64.7cm　私人收藏

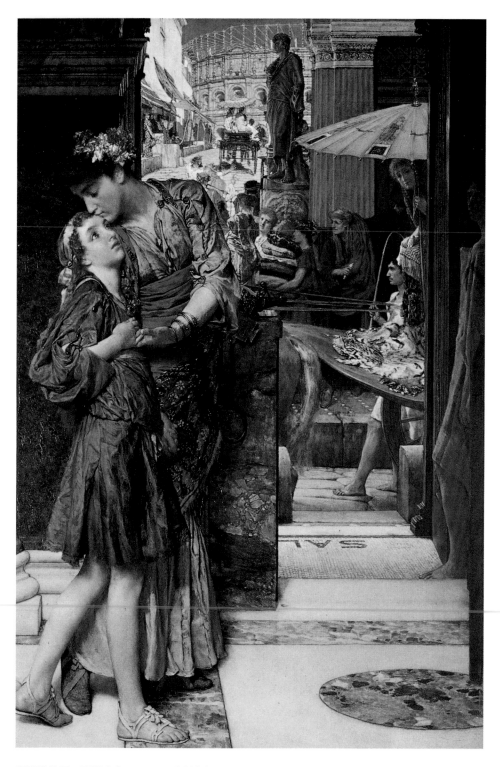

阿瑪塔德瑪　**別離之吻**　1882　油彩畫布　113×73.6cm

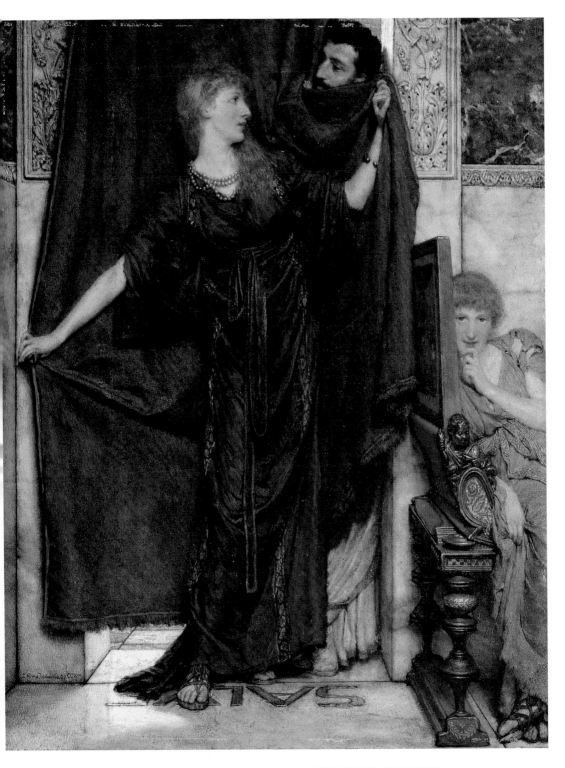

阿瑪塔德瑪　**不在家**　1879　油彩木板　40.5×31.2cm　美國巴爾的摩瓦特斯藝廊藏

重新提升阿瑪塔德瑪的聲望

右頁上二圖：
英國藝評家羅斯金，以
及美國電視節目製作人
艾倫‧方特。

1913年，英國皇家藝術學院舉辦的「阿瑪塔德瑪回顧展」只吸引了一萬七千人參加（皇家藝術學院最高的展覽參觀人次曾達十萬人），因為他是維多利亞時期最著名的畫家，而且也曾備受英國皇家藝術學院的敬重，因此不難理解，當維多利亞時期衰弱，他也去除了院士的光環後，爬得愈高的他，也摔得也愈重。此次展覽後的五十年，阿瑪塔德瑪的名聲急遽衰落，主要的原因是後印象派逐漸成為新的主流，畫家奧古斯都‧約翰（Augustus John）和布姆斯柏瑞文化圈（Bloomsbury Group）皆撰文批評新古典派及阿瑪塔德瑪的作品，有一位評論家甚至批評阿瑪塔德瑪的畫只能「勉強用來裝飾餅乾盒而以」。

他是一個時代的產物，因此當人們開始鄙視維多利亞時代的事物後，阿瑪塔德瑪的名聲也急遽下滑，在低潮期有畫廊甚至丟棄了他的作品，或以低價被拍賣，例如：1945年英國的愛塞特市立美術館以130個金幣（幣值比英鎊更低）售出〈現在正是春天，世界舒適合宜〉，而利物浦的列芙女士美術館在1958年也接受以241英鎊拱手讓出〈玫瑰花園〉。當初在1888年價值4千英鎊的〈埃里歐加巴魯皇帝的玫瑰〉、以及在1904年值5250英鎊的〈發現摩西〉，在1960年拍賣會時，以底標105英鎊及252英鎊紛紛流標。

1962年是一個轉折點，紐約的以薩克畫廊為了紀念阿瑪塔德瑪

阿瑪塔德瑪
安東尼與克莉奧佩特拉
間的會面 1883
油彩木板
65.5×92.3cm
私人收藏
（右頁下圖）

158

逝世五十周年，舉辦了一場畫展，總共有二十六幅作品參與展出。這場展覽掀起了一陣漣漪，人們對維多利亞時期藝術開始感到興趣，阿瑪塔德瑪的作品在藝術市場中價值也隨之回升。

一位美國的忠實收藏家、電視節目製作人艾倫・方特（Allen Funt）在此也有推波助瀾的作用，方特曾一度擁有全世界最多的阿瑪塔德瑪畫作，當初他為了裝飾家中一個羅馬風格的房間，因此買了一幅阿瑪塔德瑪的作品，而當他發掘這位畫家曾被藝評家羅斯金貶為「十九世紀中最糟糕的畫家」，他不只沒有失去信心，反而刺激他收集了更多同一畫家的作品。

艾倫・方特為畫家辯護道：「很快地，我發現家中充滿了阿瑪塔德瑪的畫，和心裡對這位畫家暖暖的同情，他所受的批判或許有點過於嚴厲了。」在艾倫・方特的堅持下，他在八年內網羅了共三十五件阿瑪塔德瑪的畫。

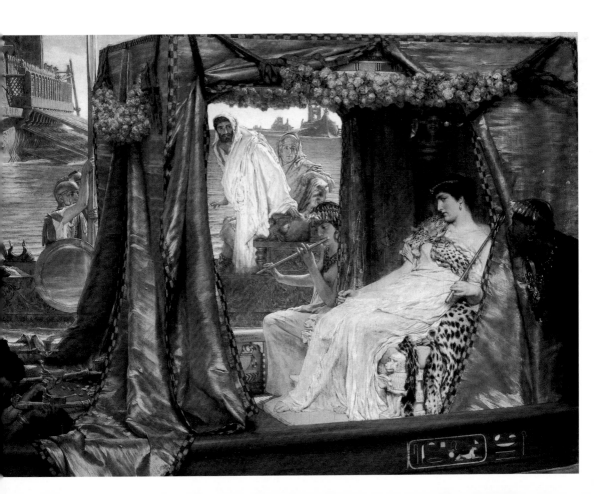

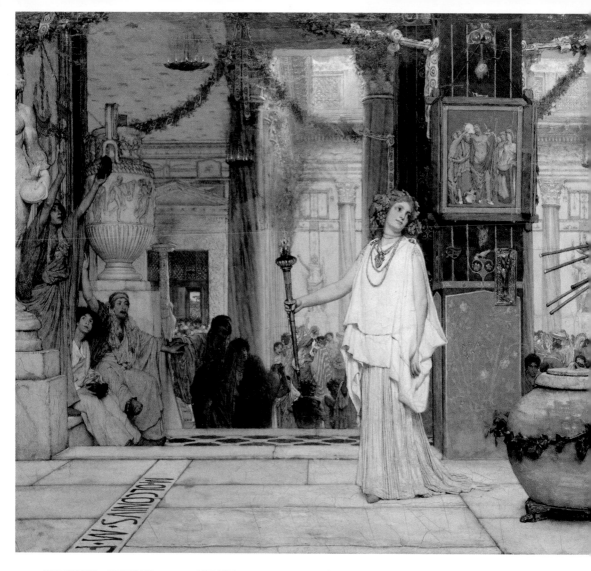

阿瑪塔德瑪　**慶祝佳釀**　1870　油彩畫布　77×177cm　德國漢堡市立美術館藏

阿瑪塔德瑪
〈慶祝佳釀〉素描習作
1870　私人收藏

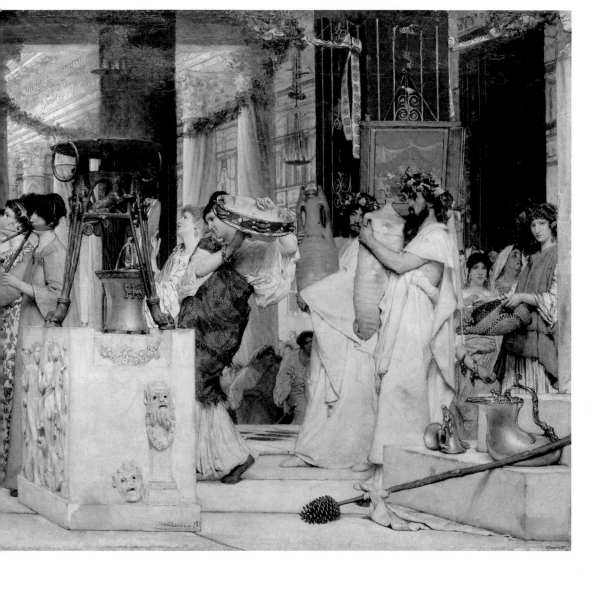

　　但在1972年方特被迫放棄收藏，會計盜用財產是此事的肇因，他自嘲：「其他富豪有的我都有，除了身上沒有半毛錢。」因此他必需讓出阿瑪塔德瑪的作品，好在藝術市場逐漸回溫，〈春天〉在同年以5萬5000美元售出，這一批阿瑪塔德瑪的作品在拍賣中的表現令人期待。

　　紐約大都會美術館舉辦了一場向這些畫作「別離」的展覽，隨後這批作品從美國橫跨大西洋，被運回英國的蘇富比拍賣公司。拍賣結果的總成交價為23萬4000英鎊，其中包括了〈埃里歐加巴魯皇

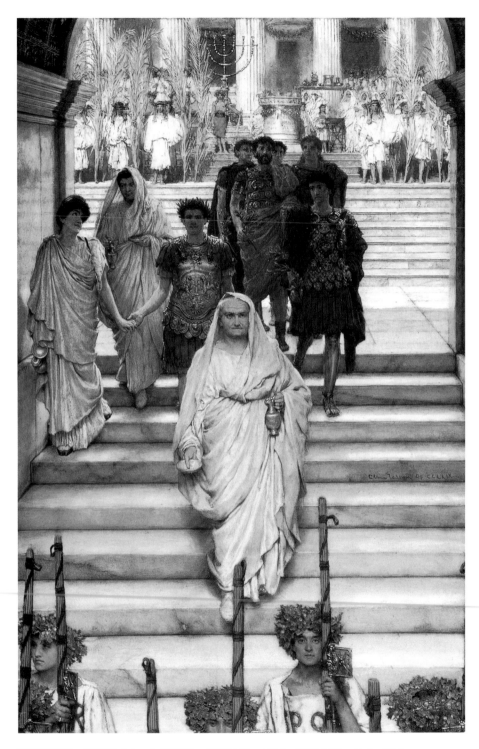

阿瑪塔德瑪　**提多斯（Titus）的勝利：公元71年**　1885　油彩木板　44.3×29.1cm
美國巴爾的摩瓦特斯藝廊藏

阿瑪塔德瑪　**浴場管理員**　1877　水彩
36.5×26.5cm　私人收藏

阿瑪塔德瑪
西西里魚紋盤
1880年代　水彩
25.4×35.5cm
伯明罕大學收藏

阿瑪塔德瑪
浴場更衣室　1886
油彩木板
44.5×59.5cm
私人收藏

帝的玫瑰〉、以及〈發現摩西〉，十三年前它們各以105英鎊及252英鎊流標，但如今成交價分別為2萬8000英鎊及3萬英鎊。

之後關於阿瑪塔德瑪的書籍陸陸續續地出現，英國通俗作家羅素·亞許（Russell Ash）出版的傳記是繼六十年來第一本關於阿瑪塔德瑪的創作。隨後荷蘭的美術館在1974年推出「阿瑪塔德瑪特展」，英國也在1976年跟進。

阿瑪塔德瑪的作品終於能夠脫離被誤解的枷鎖，重新被視為維多利亞時代的美學典範，以及大英帝國黃金時期的通俗品味。他也被視為藝術史上少有的繪畫大師，他所用的油畫技法十分值得借鏡學習——他不曾在畫中遺漏過任何一個微小細節，而這些色彩豐富、色調明朗的畫作，在一百年後的今日仍像是剛畫好般，充滿鮮明的力量，帶給觀者直接的衝擊及讚歎。

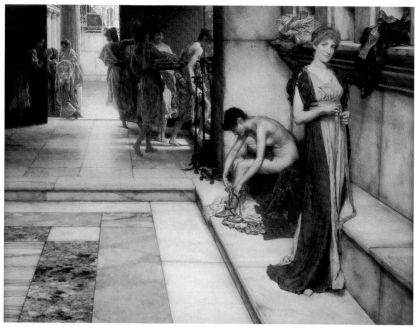

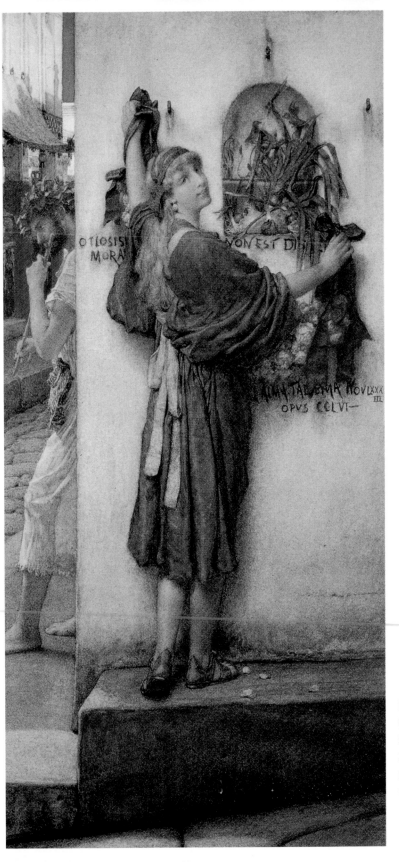

阿瑪塔德瑪
街頭祭壇 1883 水彩
34.7×17.3cm
英國塞西爾希金斯美術
館藏（Cecil Higgins Art
Gallery）

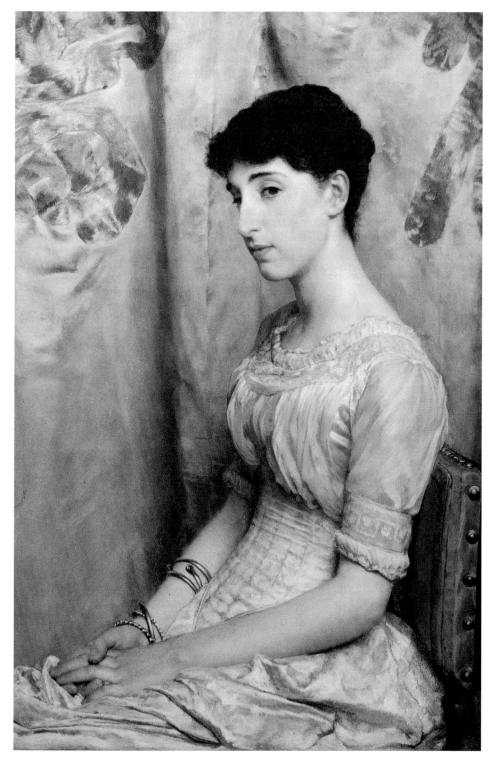

阿瑪塔德瑪　**Alice Lewis肖像**　1884　油彩畫布　83.7×56cm
美國俄洲曾斯維爾藝術中心藏（Zanesville Art Center）

阿瑪塔德瑪　**安娜・阿瑪塔德瑪**　1883　112×76.2cm　倫敦皇家藝術學院藏

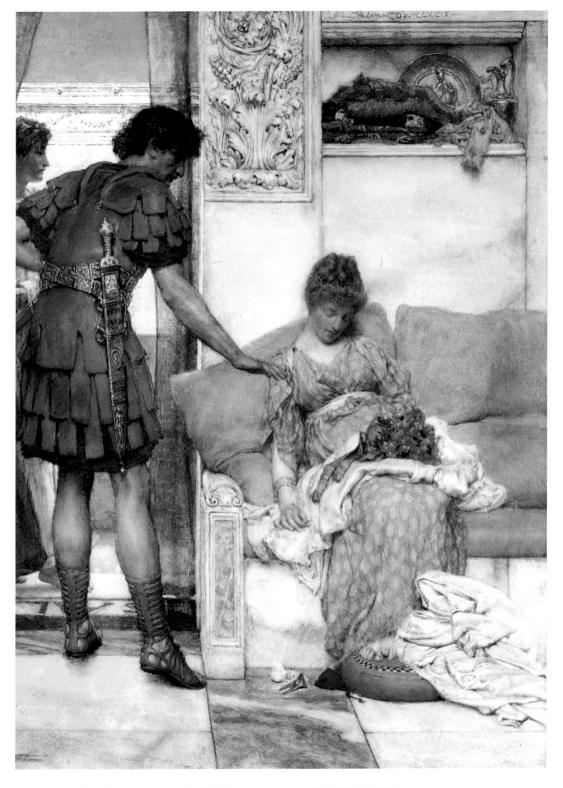

阿瑪塔德瑪　**無聲的問候**　1889　油彩木板　30.5×23cm　倫敦泰德美術館藏

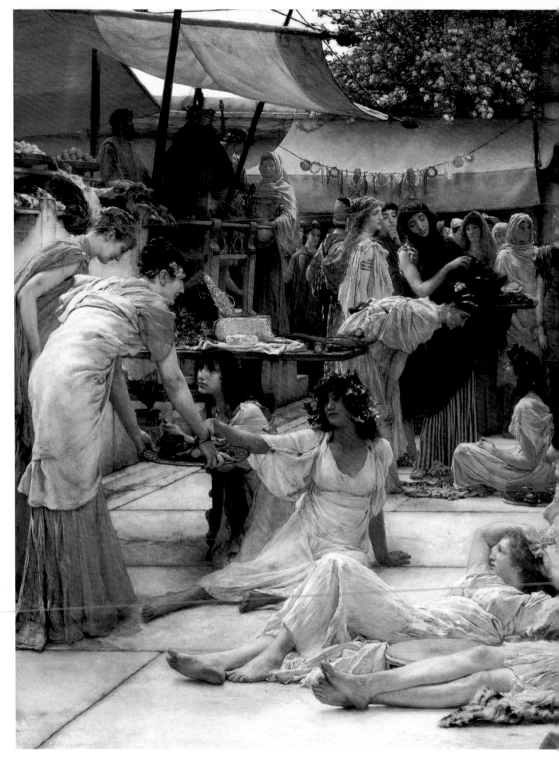

阿瑪塔德瑪　**阿姆菲斯的女人們**　1887　油彩畫布　121.8×182.8cm
美國克拉克藝術研究院（Sterling and Francine Clark Institute）

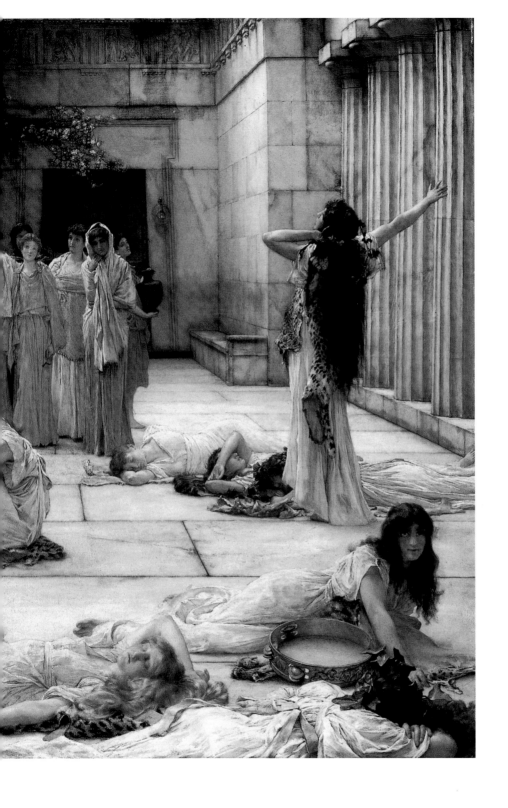

169

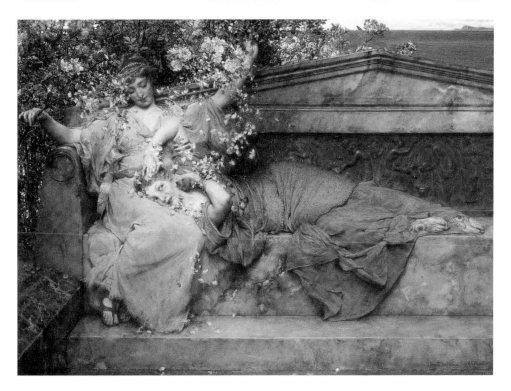

阿瑪塔德瑪　**玫瑰花園**　1889　油彩畫布　37.5×49.5cm　私人收藏（上圖·右頁圖為局部）
阿瑪塔德瑪　**最受喜愛的詩人**　1889　油彩木板　36.9×49.9cm　英國利物浦利華夫人美術館藏（下圖）

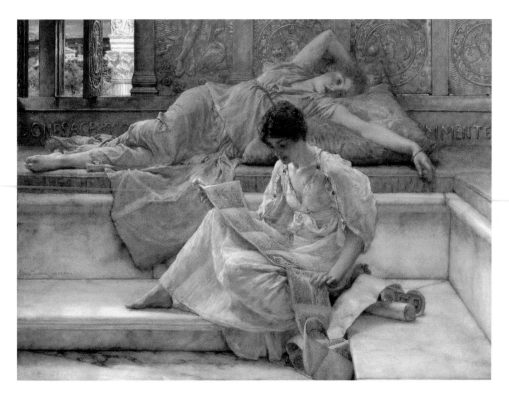

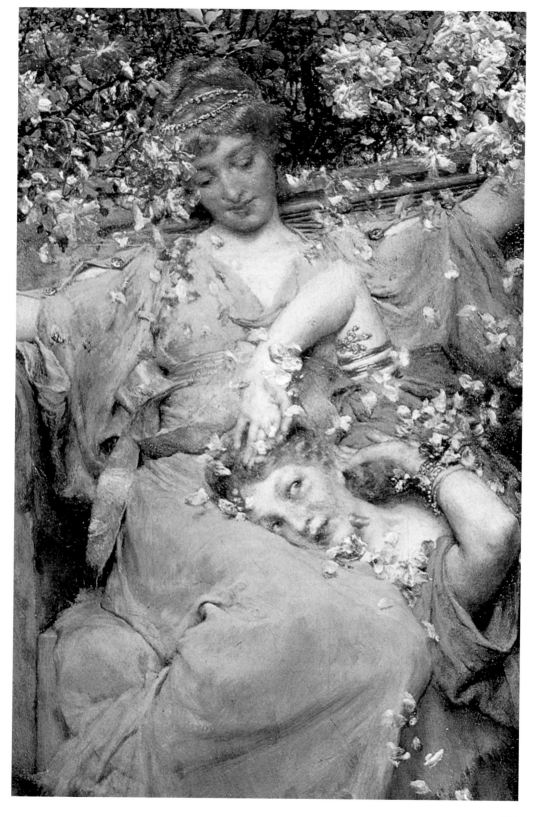

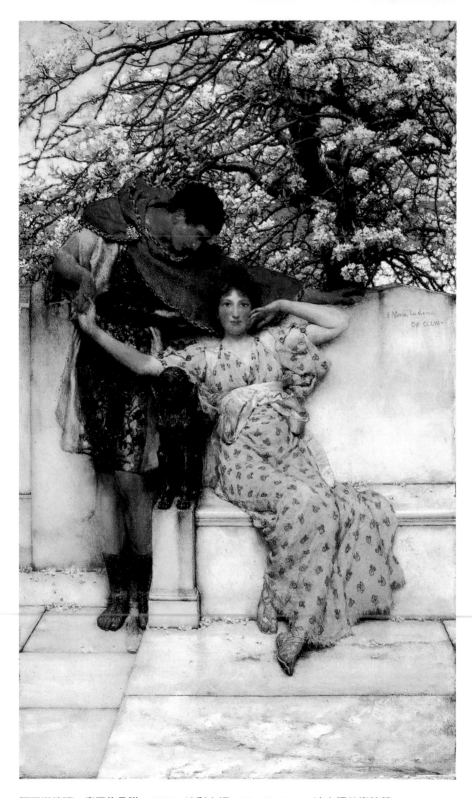

阿瑪塔德瑪　**春天的承諾**　1890　油彩木板　38×22.5cm　波士頓美術館藏

阿瑪塔德瑪　**期盼**　1885　油彩畫布　32.4×57.15cm

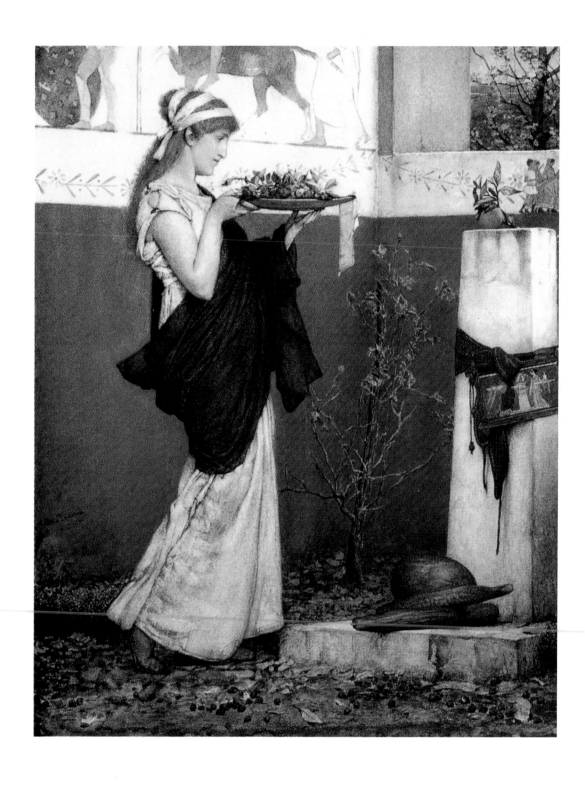

阿瑪塔德瑪　**奉獻的祭品（最後的玫瑰）**　1873　水彩畫紙　47.3×39.4cm　私人收藏

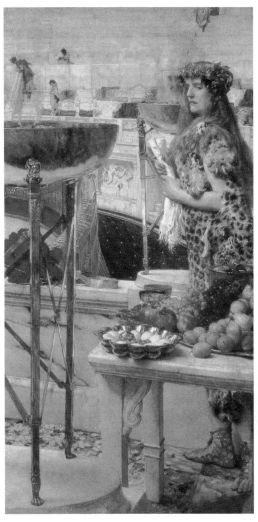

阿瑪塔德瑪　**克莉奧佩特拉在菲萊島的伊西斯神殿**　1912　油彩畫布（未完成）　150.2×106.7cm　倫敦維多利亞與艾伯特博物館藏（上左圖）

阿瑪塔德瑪　**競技場內部的準備**　1912　油彩畫布　154×80cm　私人收藏（上右圖）
〈競技場內部的準備〉是〈卡拉卡拉及蓋塔〉的延伸作品，將原畫右方被裁切的部分完整呈現，可見畫中的女子在兩幅畫都曾出現過，然而這次她身後的競技場竟是空蕩蕩的，只有少數幾人在打掃，阿瑪塔德瑪又再次運用簡單的技法，巧妙地傳達出觀眾尚未入場的樣子。這幅畫是他最後一幅展出的作品。

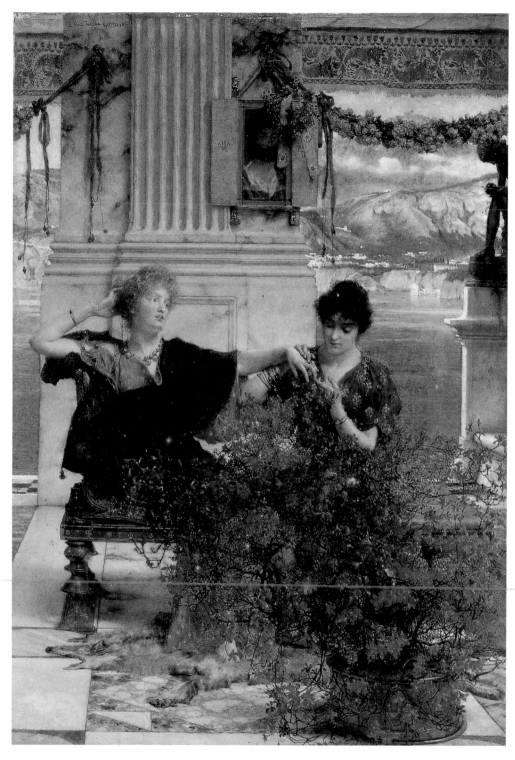

阿瑪塔德瑪　**愛情用珠寶收買了我**　1895　油彩畫布　63.5×46.1cm　私人收藏

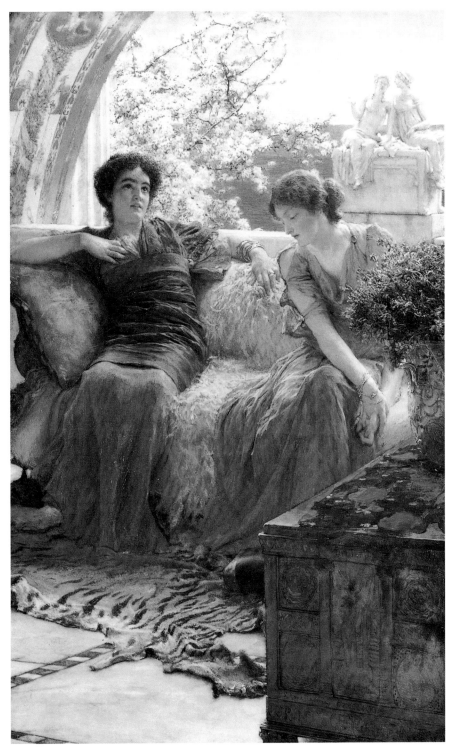

阿瑪塔德瑪　**不受歡迎的祕密**　1895　油彩木板　47.5×28.5cm　私人收藏

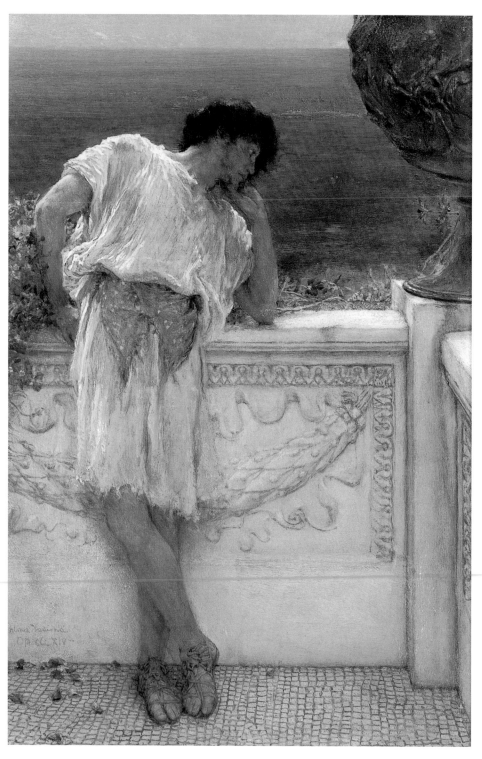

阿瑪塔德瑪　**詩人做白日夢**　1892　油彩木板　23.5×16.3cm　私人收藏

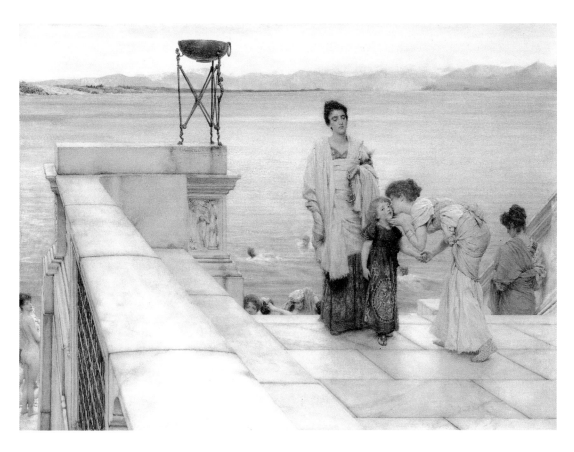

阿瑪塔德瑪　**吻**　1891　油彩木板　45.7×62.7cm　私人收藏（上圖）
阿瑪塔德瑪　**愛情的信徒**　1891　油彩畫布　87.6×165.7cm　英國紐卡索萊恩美術館藏（下圖）

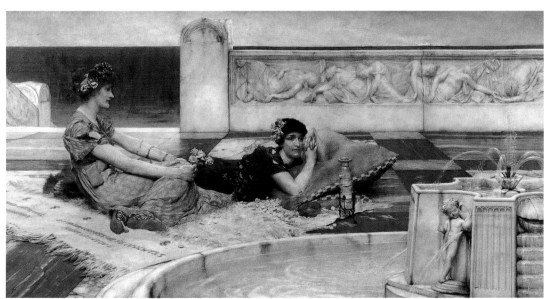

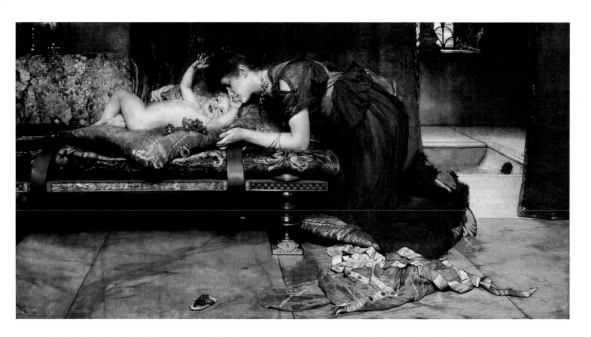

阿瑪塔德瑪　**人間天堂**　1891　油彩畫布　86.5×165cm　私人收藏（右頁圖為局部）

阿瑪塔德瑪設計的長椅　約1890　高35.5×長162.5×寬76.2cm　倫敦維多利亞與艾伯特博物館藏

這把阿瑪塔德瑪所設計的家具出現在多幅畫作之中。以龐貝古城考古照片為藍圖，一半看起來是古羅馬風格，另一半阿瑪塔德瑪則融入了古埃及風格。阿瑪塔德瑪在1893年「工藝美術展覽」中展示這件家具，由此可見他也參與了「工藝美術運動」。

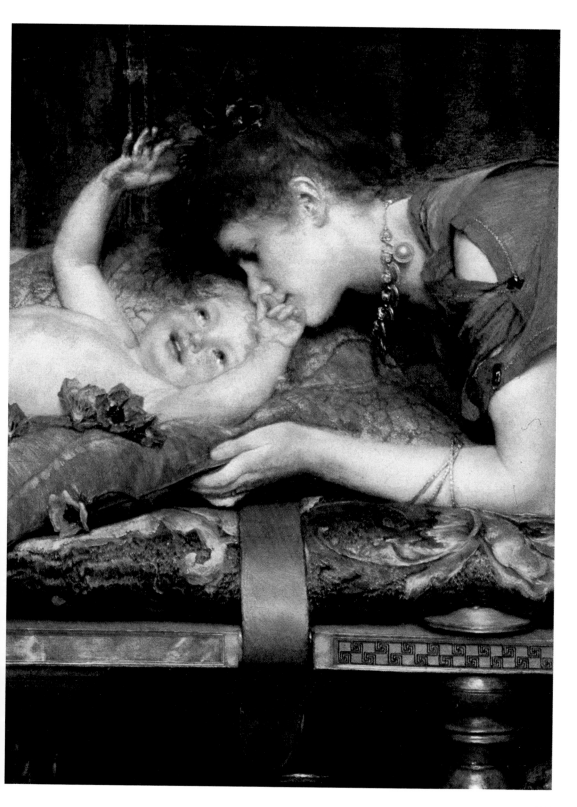

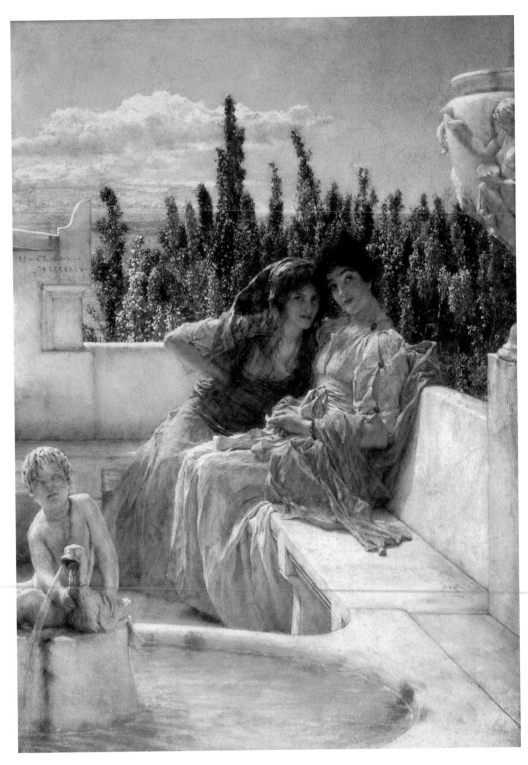

阿瑪塔德瑪　**細語晌午**　1896　油彩畫布　56×39.3cm　私人收藏

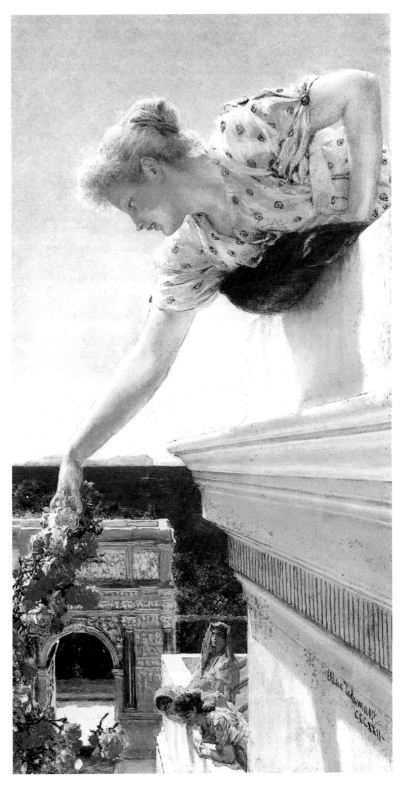

阿瑪塔德瑪 　**一路平安**！　1893　油彩木板　25.4×12.7cm　英國皇室收藏

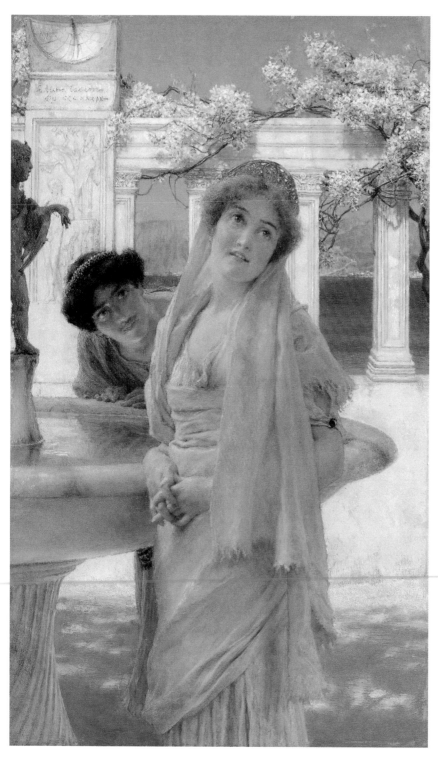

阿瑪塔德瑪　**不同的意見**　1896　油彩木板　38.1×22.3cm　私人收藏

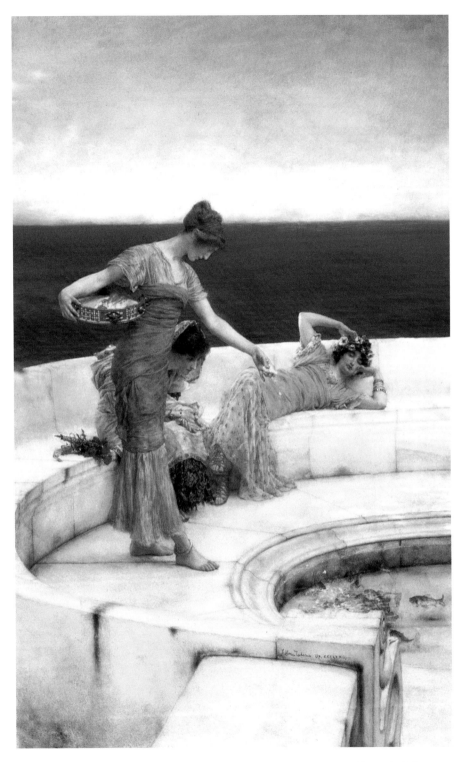

阿瑪塔德瑪　**銀色的最愛**　1903　油彩木板　69.1×42.2cm　曼徹斯特市立藝廊藏

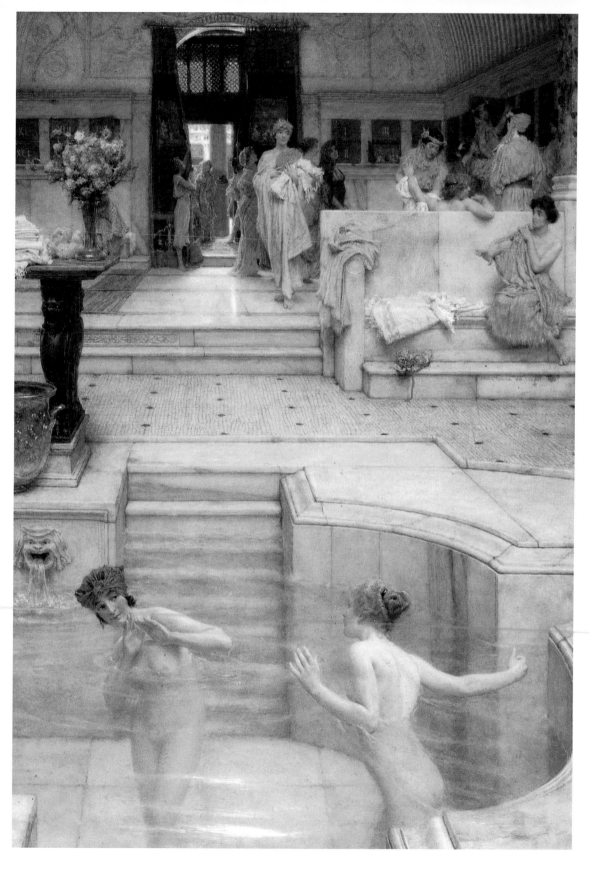

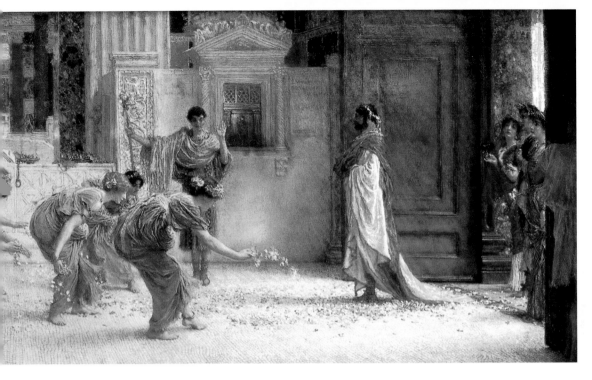

阿瑪塔德瑪　**卡拉卡拉皇帝**　1902　油彩木板　23.5×39.5cm　私人收藏

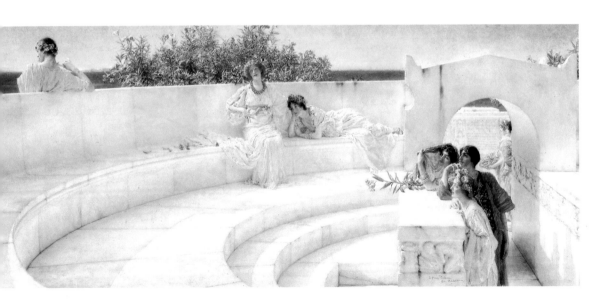

阿瑪塔德瑪　**在藍色的愛奧尼亞海氣候之下**　1901　油彩木板　55.3×120.7cm　私人收藏

阿瑪塔德瑪　**最愛的習俗**　1909　油彩木板　66.1×45cm　倫敦泰德美術館藏（左頁圖）

阿瑪塔德瑪　**禱告聖像**　1907
油彩木板　41.5×33.5cm
私人收藏（上圖）

阿瑪塔德瑪　**酒神**　1907
油彩木板　41.5×33.5cm
私人收藏（下圖）

阿瑪塔德瑪　**黃金時光**　1908
油彩畫布　35.5×35.5cm
私人收藏（右頁上圖）

阿瑪塔德瑪
醫神（Aesculapius）冠冕
約1903　鉛筆畫紙
24.2×33.7cm
巴黎奧塞美術館藏（右頁下圖）

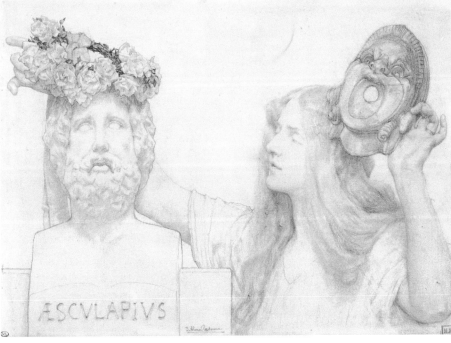

ÆSCVLAPIVS

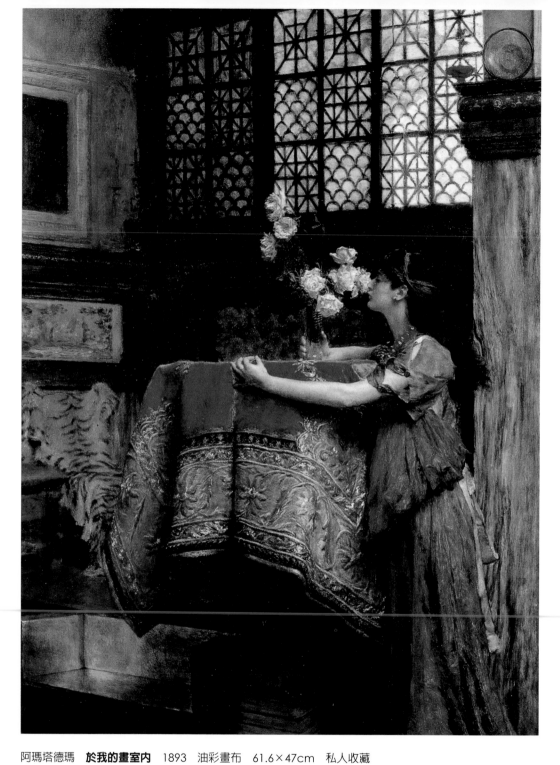

阿瑪塔德瑪　**於我的畫室內**　1893　油彩畫布　61.6×47cm　私人收藏
阿瑪塔德瑪　**冷水浴室**　1890　油彩畫布　45×61cm（右頁上圖）
阿瑪塔德瑪　**比較**　1892　油彩畫布　45.7×61cm　美國俄州辛辛那提藝術博物館（右頁下圖）

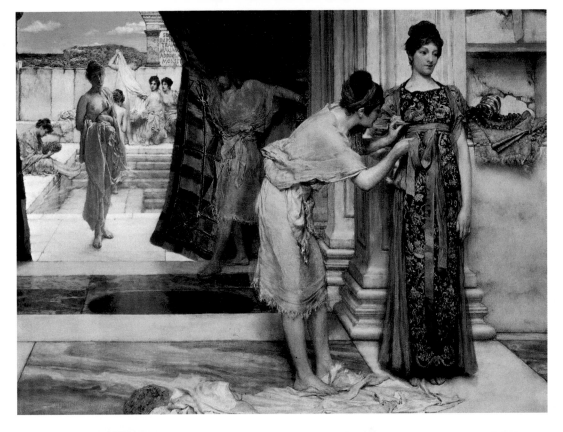

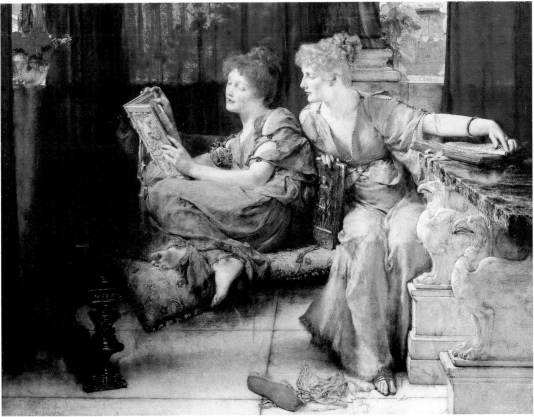

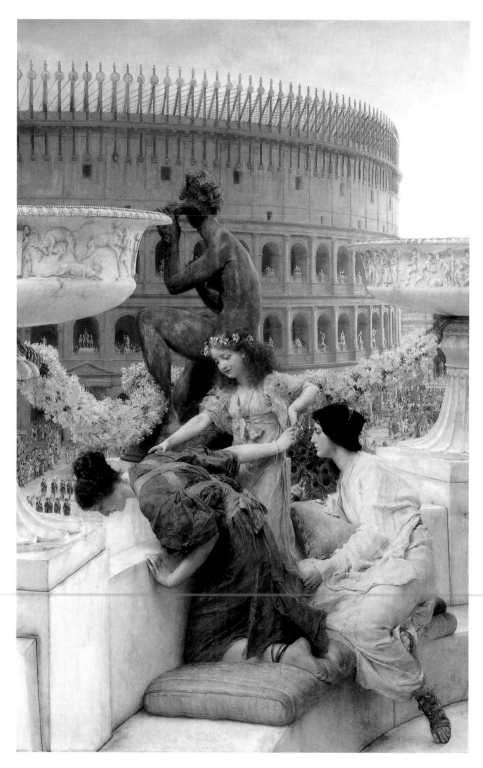

阿瑪塔德瑪　**羅馬競技場**　1896　油彩木板　112×73.6cm　私人收藏

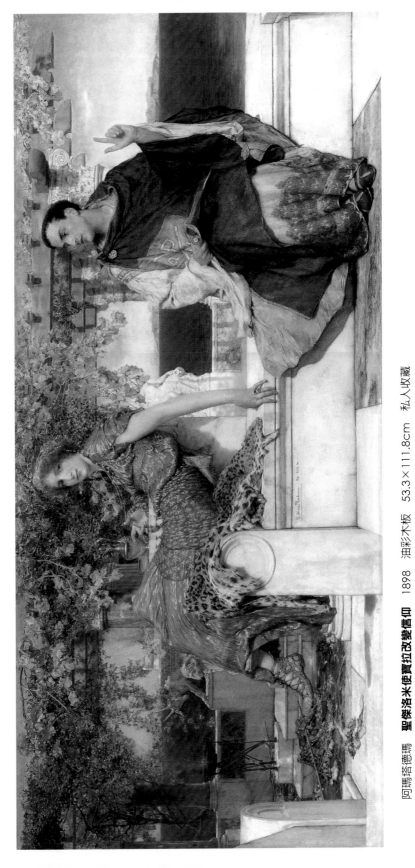

阿瑪塔德瑪　**聖傑洛米使賣拉改變信仰**　1898　油彩木板　53.3×111.8cm　私人收藏

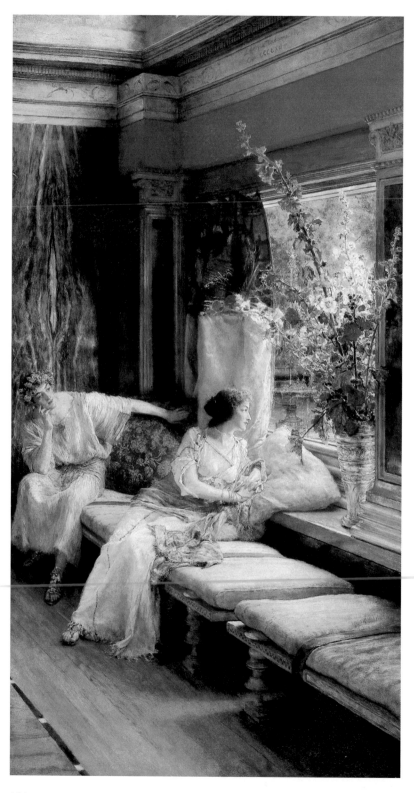

阿瑪塔德瑪　**徒勞求愛**
1900　油彩畫布
77.5×41.2cm

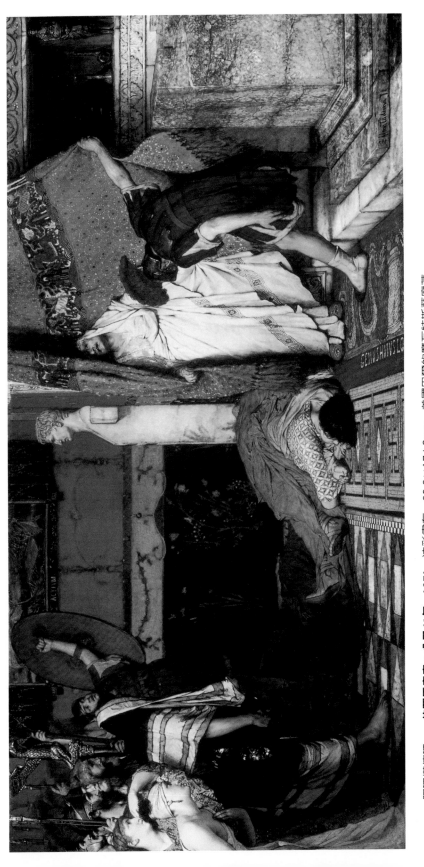

阿瑪塔德瑪　一位羅馬皇帝：公元41年　1871　油彩畫布　83.8×174.2cm　美國巴爾的摩瓦特斯特藝廊藏

阿瑪塔德瑪年譜

Alm Stadema

1836	勞倫斯‧阿瑪塔德瑪1836年1月8日出生於荷蘭北方的德龍賴普小鎮。他是家中的第六個孩子，父親皮耶特‧塔德瑪是一位公證人，和第一任妻子有三個孩子，後來與女方同父異母的妹妹欣克‧包爾結婚，生下了三個孩子。第二段婚姻所生下的第一個孩子夭折，第二個孩子名為艾嘉（Atje），是阿瑪塔德瑪最親近的姊姊。
1838	2歲。塔德瑪一家人搬至利瓦登市區居住。
1840	4歲。父親過世，獨留母親照顧五個孩子，他的母親有藝術的底子，並決定將藝術加入孩子們的學習課程中，阿瑪塔德瑪上的第一堂繪畫課是和哥哥一起向當地的繪畫師傅學習的。
1851	15歲。阿瑪塔德瑪得到肺炎，醫生判定他沒剩多少時間可活。健康惡化導致他精神崩潰，因此家人放任他做自己想做的事，所以他每日繪畫寫生，健康卻也逐漸好轉。康復後，他決定成為一位畫家。
1852	16歲。進入比利時安特衛普藝術學院就讀，在瓦波斯及德基瑟的教導下學習早期德國及弗蘭芒藝術。

阿瑪塔德瑪肖像。
（右頁圖）

196

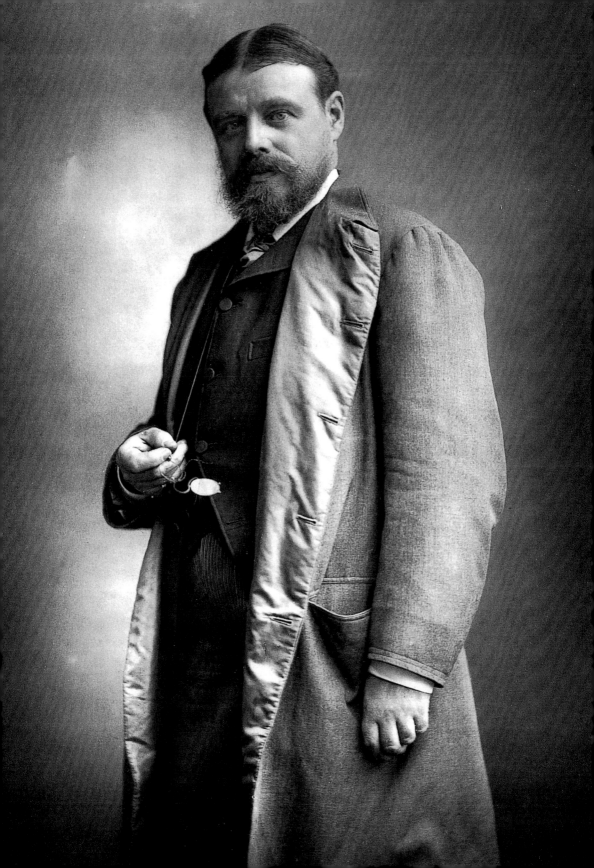

1855	19歲。成為考古學家德泰伊的助手，並寄宿在他的家中。阿瑪塔德瑪十分喜愛德泰伊在學院中教授的歷史及古代服飾課程，德泰伊也介紹他看關於墨洛溫王朝的書籍，影響了他早期繪畫的主題。
1856	20歲。畢業於安特衛普藝術學院，四年在校期間獲得許多獎勵。
1858	22歲。11月結束助手的職務，返回老家利瓦登市一段時間後，重新回到安特衛普設立了自己的工作室，並成為比利時最受敬重的歷史畫家雷斯的工作室助手。
1861	25歲。在雷斯的指導之下，阿瑪塔德瑪創作了第一幅重要作品〈克洛維之子的幼年教育〉。當年在安特衛普美展展出時，受到同儕藝術家及評論者的矚目，這幅作品也因此為他奠定了名氣及聲望。
1862	26歲。離開雷斯的工作室，奠定自己為歐洲新古典主義的畫家。
1863	27歲。1月3日，久病的母親過世。9月24日，他與第一任妻子寶林結婚，她是一名法國女記者，有皇家的血統，也住在比利時附近。

阿瑪塔德瑪在龐貝古城
實地測量　1862-3
相紙
英國伯明罕大學藏
（下左圖）

阿瑪塔德瑪在龐貝古城
中寫生　1862-3　相紙
英國伯明罕大學藏
（下右圖）

他們到義大利渡蜜月，去了翡冷翠、羅馬、拿坡里和龐貝等地，這是阿瑪塔德瑪第一次到義大利，他開始對古希臘及羅馬的風俗畫感興趣，特別是在龐貝古城中獲得啟發，期間創作了許多素描，成為他繪畫生涯中重要的創作主題。

1864　28歲。阿瑪塔德瑪認識了岡柏特，他是當時最有影響力的印刷出版者及藝術經理人。岡柏特對〈埃及西洋棋棋士〉讚譽有加，並和他立下了二十四幅畫的長期合約，並安排了三幅作品至倫敦展出。

1865　29歲。阿瑪塔德瑪將工作室遷移至比利時布魯塞爾，被比利時國王封為騎士。墨洛溫王朝原是阿瑪塔德瑪最喜愛的主題，這一系列作品包含了他年輕時最深刻的情感流露，但墨洛溫王朝在國際間知名度不高，所以他在1860年代中葉將主題轉移到較熱門的古埃及風俗畫。

1869　33歲。久病的妻子寶林因為感染天花，5月28日在比利時過世，年僅二十二歲。阿瑪塔德瑪陷入沮喪，將近四個月未作畫。阿瑪塔德瑪曾畫過三幅寶林的肖像，

阿瑪塔德瑪收藏的考古照片：龐貝古城裡的戲院。（下左圖）

阿瑪塔德瑪
參考照片所畫的素描
約1883年
英國伯明罕大學藏
（下右圖）

她的面孔偶爾也會出現在其他畫作中，最著名的是1867年〈我的畫室〉。他們共有三個孩子，最年長的兒子只活了幾個月便感染天花過世，而兩個女兒蘿倫絲和安娜在藝術與文學上各有成就。小時候由阿瑪塔德瑪的姊姊艾嘉扶養長大，一直到1873年艾嘉結婚為止。

夏季，阿瑪塔德瑪的健康狀況出現問題，比利時的醫生無法診斷出原因，岡柏特建議他到英國接受診治。他在12月來到倫敦，不久後畫家馬道克斯‧布朗（Ford Madox Brown）便邀請他到家裡做客，在那他認識了年僅十七歲的蘿拉‧艾普，一見鍾情。

1870　34歲。7月普法開戰，阿瑪塔德瑪決定離開歐洲大陸，移居至倫敦，而他對於蘿拉‧艾普的愛戀也是成行的重要因素。岡柏特認為移民對畫家而言有利無弊。9月初，阿瑪塔德瑪和兩個女兒以及姊姊艾嘉一同到達了倫敦，他立即和蘿拉聯絡，並為她安排繪畫課程。不久後他便在課堂上向蘿拉求婚。但因為兩人年齡上的差距（34歲以及18歲），起初女方的父親並不接受，要求兩人更進一步認識之後，再做結婚打算。

1871　35歲。7月，兩人結婚，蘿拉冠了夫性，之後也成為小有名氣的畫家。婚後，她經常出現在阿瑪塔德瑪的畫作中，〈阿姆菲斯的女人們〉即為一著名範例。他們兩人沒有生子，蘿拉照顧蘿倫絲和安娜，成為了她們的繼母。

認識了「拉斐爾前派」中重要的幾位畫家，也因為他們的影響，讓

阿瑪塔德瑪肖像，攝於1870年。

阿瑪塔德瑪認真執筆繪畫的樣貌。

阿瑪塔德瑪更換調色盤的配色，偏好使用較鮮豔的色彩，並減少畫筆筆觸。

1872　36歲。阿瑪塔德瑪開始將作品編號「Op.羅馬數字」與簽名結合，並重回早期的作品為它們加上編號。阿瑪塔德瑪在英國生活後，受到更多的獎勵，並逐漸成為當時最著名、所得最高的藝術家。1851年所繪的艾嘉肖像成為第一號作品，他死前的最後一幅以羅馬競技場為題材的油畫草稿編號為「Op.CCCCVIII」，第四百零八號，這樣的系統讓仿製作品無法魚目混珠。

1873　37歲。阿瑪塔德瑪成為英國公民，與妻子到歐洲大陸旅行，在五個半月內經過比利時、德國和義大利。在義大利他重遊羅馬、龐貝古蹟，購買了許多考古照片，成為未來創作的重要資料。

阿瑪塔德瑪一家人搬至攝政公園旁的湯森宅邸居住。

1874　38歲。湯森宅邸附近發生爆炸，所幸阿瑪塔德瑪一家人在蘇格蘭，無人傷亡。

1876　40歲。冬季一家人至義大利度假，一月阿瑪塔德瑪在羅馬租下一間工作室，四月返回倫敦，在途中參觀巴

安娜‧阿瑪塔德瑪　湯森宅邸的鋼琴音樂室　約1885
美國坎薩斯城納爾遜藝術博物館藏（左圖）

安娜‧阿瑪塔德瑪　湯森宅邸的書房　1884　私人收藏（上圖）

黎沙隆展。這個時期創作了最重要的作品為〈阿格里
巴殿堂中的公聽會〉。

1879　43歲。成為英國皇家藝術學院院士。

1882　46歲。國斯凡納藝廊舉辦阿瑪塔德瑪回顧展，展出了
　　　一百八十五幅他的作品。

1883　47歲。他回到了羅馬及義大利南部的龐貝古城，當時
　　　龐貝城的考古研究已較多年前來得
　　　完備，阿瑪塔德瑪花了大量時間研
　　　究、參觀遺跡，畫了許多素描，對
　　　古羅馬時代生活了解更深刻。藝評
　　　家形容他在畫作中加入大量的考古
　　　元素，足以匹配一本博物館目錄。

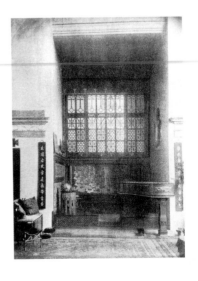

　　　阿瑪塔德瑪繪畫的時間逐漸減少，
　　　部分原因是健康走下坡，另一方面
　　　也因為他買下了聖約翰伍德區的一
　　　幢房屋，熱中於宅邸的擴建、裝
　　　潢工程。

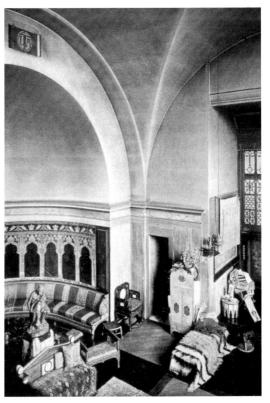
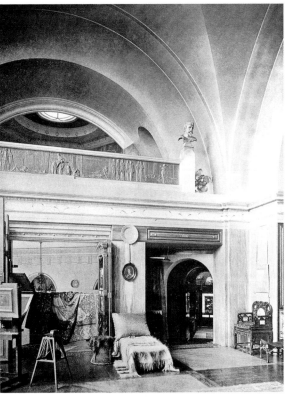

由陽台一覽阿瑪塔德瑪畫室景觀,屋頂漆上銀色金屬漆。
(左上圖)畫作展示區,可見閣樓陽台的設計。(右上圖)
原陳設於聖約翰伍德宅邸大廳的友人作品。(下七圖)
阿瑪塔德瑪畫室的凹室空間,兩旁有中文對聯。(左頁下圖)

開始設計劇場布景、服飾及家具。

阿瑪塔德瑪聖約翰伍德
區的住所，一進大廳便
可看到友人的作品並列
陳設。

1887-1888 51-52歲。創作了他最著名的作品之一〈埃里歐加巴魯
　　　　　　皇帝的玫瑰花〉，為了描繪畫中的花海，在冬季的四
　　　　　　個月期間每個禮拜都從南法訂了新鮮的玫瑰運送至他
　　　　　　的倫敦畫室。

1889 53歲。獲得巴黎世界博覽會的表彰。

1890 54歲。被提名為牛津大學戲劇社的榮譽成員。

1894 58歲。完成〈春天〉。

1897 61歲。受比利時世界博覽會頒贈榮譽金牌。

荷蘭北方的德龍賴普小
鎮為阿瑪塔德瑪的出生
地。

1899　　　63歲。在英國受封為騎士，當年只有八位歐洲大陸的
　　　　　藝術家曾得到這個獎。

1900　　　64歲。在巴黎世界博覽會中為英國的展場設計，並展
　　　　　出兩幅作品，獲頒藝術大獎。

1904　　　68歲。參加美國聖路易市世界博覽會，觀眾對於畫作
　　　　　反應熱烈，受到尊崇。完成了〈發現摩西〉。

1909　　　73歲。8月15日妻子蘿拉過世，享年五十七歲。阿瑪塔
　　　　　德瑪悲痛萬分，因此在妻子過世後三年也走到了生命
　　　　　的盡頭。

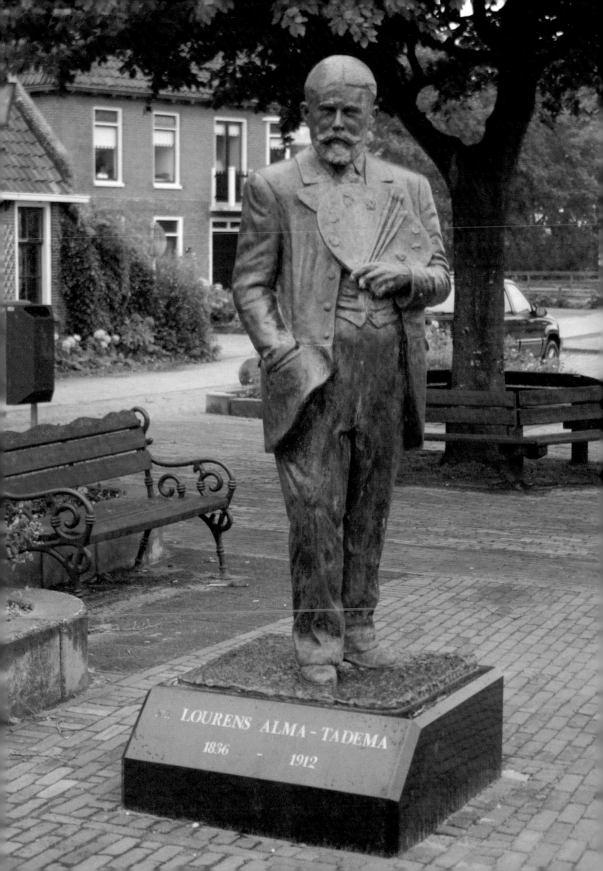

LOURENS ALMA - TADEMA

1836 - 1912

| 1911 | 75歲。在將近三十一年身負皇家藝術學院院士的榮耀之後，阿瑪塔德瑪辭退了他的職位。他的最後一幅主要作品〈競技場內部的準備〉於學院夏季展展示。 |
| 1912 | 76歲。夏季，阿瑪塔德瑪在女兒安娜的陪同下前往德國威斯巴登溫泉度假區，在那他接受了胃部腫瘤的移除手術，但不幸於6月28日逝世。7月5日，他被葬在倫敦聖保羅大教堂，與其他著名的藝術家：密萊、萊頓、亨特、泰納、凡艾克等人共同被後人追憶。他留下了5萬8千英鎊的遺產，並將在遺囑中指定將〈長子之死〉捐贈給荷蘭阿姆斯特丹市立美術館，巴黎盧森堡美術館則獲得〈一個羅馬不列顛陶藝師傅〉，其餘多件小幅作品則捐贈給荷蘭利瓦登市弗萊斯博物館，他的兩個女兒只分別獲得了1百英鎊。後人為阿瑪塔德瑪設立了一個基金會，並將他圖書館中四千本藏書和五千張照片捐贈給倫敦維多利亞與艾伯特美術館，成為英國大眾的財產。 |

德龍賴普小鎮為阿瑪塔德瑪所立的雕塑像。
（左頁圖）

阿瑪塔德瑪出生的房屋前側特立紀念牌坊。

「阿瑪塔德瑪爵士，於這間房屋出生，葬於倫敦聖保羅大教堂／1836-1912／一位偉大的畫家，一位勇敢的工作者，一位堅強的朋友。」

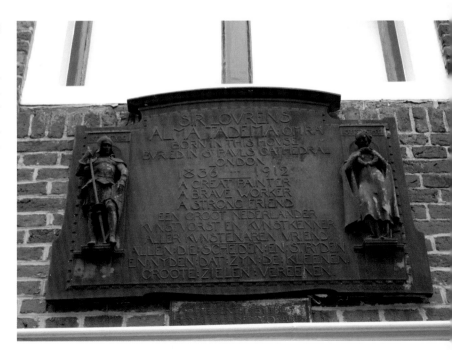

國家圖書出版品預行編目資料

阿瑪塔德瑪：維多利亞時期代表畫家 / 吳礽喻
撰文. --初版. -- 臺北市：藝術家, 2011.04
　　面 ;17×24公分. -- (世界名畫家全集)
ISBN 978-986-282-020-9(平裝)

1.阿瑪塔德瑪(Alma-Tadema, Lawrence, Sir,
1836-1912) 2.畫論 3.畫家 4.傳記 5.英國

940.9941　　　　　　　　　　100006585

世界名畫家全集

阿瑪塔德瑪 **Alma-Tadema**

何政廣 / 主編　　吳礽喻 / 撰文

發行人　何政廣
主　編　王庭玫
編　輯　謝汝萱
美　編　雷雅婷
出版者　藝術家出版社
　　　　　台北市重慶南路一段147號6樓
　　　　　TEL：(02)2388-6715
　　　　　FAX：(02)2331-7096
　　　　　郵政劃撥：01044798 藝術家雜誌社帳戶

總經銷　時報文化出版企業股份有限公司
　　　　　新北市中和區連城路134巷16號
　　　　　TEL：(02)2306-6842
南部區域代理　台南市西門路一段223巷10弄26號
　　　　　TEL：(06)2617268
　　　　　FAX：(06)2637698
製版印刷　新豪華彩色製版印刷股份有限公司
初　版　2011年4月
定　價　新臺幣480元

ISBN　978-986-282-020-9（平裝）